度假野炊

品味飲食 012　作者⊙許心怡　攝影⊙黃玉淇

太雅生活館

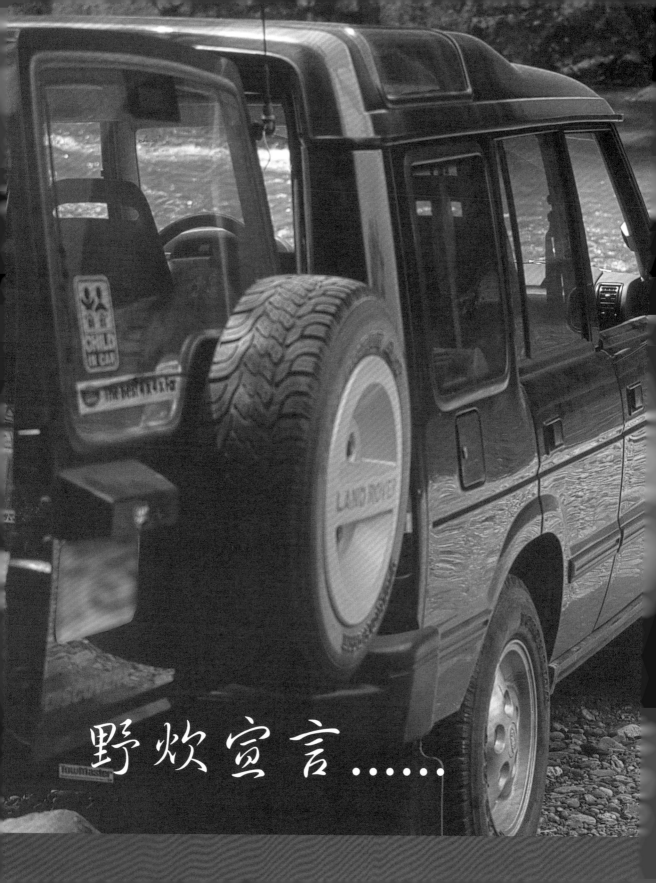

野炊宣言……

野炊，這兩個字寫起來，
總給人種無憂無慮、幸福無邊的想像。
陽光明媚的春日草原、清涼的夏日溪邊、
魚蹦蟹肥的秋收海岸、冬天山林的溫暖圍爐，
四季的美麗景色，
都理所當然成為撫觸自然、溫暖胃袋的理由。

家人、朋友、小貓小狗，都是野炊時重要的夥伴，
開著車，沿路上看到漂亮的草地、美麗的溪邊，
就停下來，鋪上墊子，大家一起幫忙洗菜切蔥，
打開爐子咕嚕嚕地煮湯、烤著香噴噴的海鮮，
在愉快的午後，喊聲「開動！」享受大夥兒的創意料理。

學習新的無污染、最環保的野炊法，
沒有累人的生火、惱人的煙炭，
爐子一開，變出五星級餐廳裡才有的美味菜色，
卻不會把溪邊的石頭燻得黑黑的，
或是製造烤肉醬焦霧污染自然空氣，
在愉快的野炊後，記得整理環境、帶走垃圾，
下次再來時，才能繼續享受舒服的野炊樂！

目錄 CONTENT

Part 1　事前準備

食材的採購

16　買野炊食材哪裡買？
在不同地方買食材，會有意外的驚喜！
●超市─品項清楚易辨，齊全方便
●傳統市場─買肉送蔥，還傳授煮菜秘訣
●魚市／野菜市場─在地美味，新鮮夠便宜

18　煮如何處理材料？
除了採買新鮮食材，有些食材也有要注意的地方。
●乾貨、肉類的保鮮、根莖類蔬菜
●善用高湯材料
●用「非電鍋」煮飯

器材的準備

20　爐具：安全、輕便，好攜帶。

20　裝水的容器：
享受溪水很浪漫，自己帶水更健康。

21　冰箱：
適度保鮮，享受新鮮野炊饗宴。

21　鍋具：
煎煮炒炸，一鍋搞定。

22　廚房用具：
塑膠餐墊當砧板，靈活運用好攜帶。

22　餐具：
一碗加雙筷，爐上好料全下肚。

23　佐料組合：
6樣基本款調味料，搞定豐富菜色。

23　野炊升級版：
野外炊食，也要美美的，很有氣氛！

24　出發清單

25　野炊情報
野炊用品店資訊、書中野炊地點推薦

Part 2　開始野炊囉！

28　海邊的海鮮野炊

早上，在小漁港挑選著剛入港的新鮮漁獲，
下午，在隨興布置的、聽得見海浪聲的餐桌上，
吹著海風，邊享受著滿桌的新鮮海味，
這樣一個完整的，關於海的饗宴，
無論是不是嗜食海鮮的饕客，
都不能錯過這樣的經驗。

menu

34　清酒蒸海瓜子

35　味噌烤飛魚

36　炭烤蝦姑排

37　義式蕃茄胭脂蝦

38　香烤小管

39　螃蟹粥

40　草丘上的輕食野炊

在酷暑高溫的夏季裡，
我們去山裡尋求短暫的避暑，
在大樹下鋪著毯子，
狗狗在草原上興奮地小步快跑，
迅速上桌的簡單料理，清淡健康，
愉快吃著，彷彿也牽動清涼的徐徐微風，
暢快無比。

menu

46　素京醬捲

47　豆腐四季豆沙拉

48　珍味豆腐

49　剝皮辣椒炒蒟蒻

50　五目雜炊飯

51　水果優格

52　河邊青草上的日式野炊

行至淺溪，挑個豐美的青草地，起個爐子吧！
在野外，只要挑對菜單，菜色不用多，
大人的成熟口味，
加上小冰箱裡的冰涼啤酒與清酒，
就能改變氣氛，營造出日本居酒屋的味道來！

menu

58　味噌雞肉串燒

59　美味豬肉丼

60　蒜片牛排

61　炭烤一夜干

61　烤飯糰

62　綠茶湯圓

64　營火點亮浪漫西餐

沁涼的晚風中點起火把，
爐上慢慢燉著濃湯、
鍋子滋滋煎著烤肉豆腐，
當天色暗下、食物香味飄散在原野中，
就著搖曳的火光，
為精緻濃郁的餐點，更添幾許浪漫情調。

menu

70　日式家常咖哩飯

71　變身！奶汁起士燉飯

72　韓國泡菜烤肉

73　麻婆豆腐丼

74　美式燉菜湯

75　綠茶鮮奶油豆花

76 夏天溪邊的野炊

清洌的溪水，嬉戲間讓人差點玩快瘋了！
溪水冰冰涼涼的，可以冰清酒、冰西瓜，
清澈見底的河床，撈得到小魚、小蝦，
決定煮點簡潔禪味的食物，
來陪襯不食人間煙火的心情。
那個下午，在樹蔭下的溪邊洗菜和打水漂，
那個接近古早味的、美好的自然生活。

menu

84　辣芥茉沙拉
85　中式炭烤肋排
86　茶泡飯
87　獨門胡椒蝦
88　蛤蜊味噌湯
89　烤蘋果甜點

90 冬天山上的歐風全餐

留著殘楓的寂靜山上，
因著我們的談笑聲與
切切洗洗的煮飯聲響熱鬧起來。
有什麼比一鍋又熱又、
帶有香濃起士的法國洋蔥湯，
在接近零度的山上，更能溫暖人心？
因為可以和朋友共享那一鍋熱湯，
還有爐火邊的溫熱，
我又更喜歡我野炊主廚的客串角色。

menu

96　原味烤蕃茄
97　迷迭香豬排
98　鮮蝦蕃茄燉飯
99　法國白蘭地煮橘子
100　法國洋蔥湯

102 山裡的野炊盛宴
make a real Party！

接近黃昏的時候，一大夥人邊喝著紅酒，
邊分工動手做著
從來也沒想過會在野炊出現的美食，
紅燒獅子頭、餛飩雞、豆沙鍋餅……
除了美食佳餚，
城裡的最昂貴義大利餐廳裡的燭光，
也沒有辦法和我們那天晚上
在山上看到的星光相比……

menu

110　白菜獅子頭
112　餛飩雞湯
113　韓國泡菜年糕湯
114　鹹蛋超人粿仔湯
115　雪菜雞絲麵疙瘩
116　亞爾薩斯豬腳
117　南瓜鮭魚稀飯
118　豆沙鍋餅
119　火山岩麻糬

Part 3　菜單一覽表

原味海鮮

34　清酒蒸海瓜子
35　味噌烤飛魚
36　炭烤蝦姑排
37　義式蕃茄胭脂蝦
38　香烤小管
61　炭烤一夜干
87　獨門胡椒蝦

豬牛肉類

58　味噌雞肉串燒
60　蒜片牛排
72　韓國泡菜烤肉
85　中式炭烤肋排
97　迷迭香豬排
110　白菜獅子頭
116　亞爾薩斯豬腳

涼拌・小菜

46　素京醬捲
47　豆腐四季豆沙拉
48　珍味豆腐
49　剝皮辣椒炒蒟蒻
84　辣芥茉沙拉
96　原味烤蕃茄

飯麵主食

39　螃蟹粥
50　五目雜炊飯
59　美味豬肉丼
61　烤飯糰
70　日式家常咖哩飯
71　變身！奶汁起士燉飯
73　麻婆豆腐丼
86　茶泡飯
98　鮮蝦蕃茄燉飯
113　韓國泡菜年糕湯
114　鹹蛋超人粿仔湯
115　雪菜雞絲麵疙瘩
117　南瓜鮭魚稀飯

美味熱湯

74　美式燉菜湯
88　蛤蜊味噌湯
100　法國洋蔥湯
112　餛飩雞湯

飯後點心

51　水果優格
62　綠茶湯圓
75　綠茶鮮奶油豆花
89　烤蘋果甜點
99　法國白蘭地煮橘子
118　豆沙鍋餅
119　火山岩麻糬

I am not going to remark the importance of an excellent LSUV to the outdoor activities, and I don't think that I need to illustrate again the importance of a spacious LSUV which could load in your lovely family, friends and all the camping equipments.

Here I am going to provide you my little recipe of making your fun life in the countryside that is full of joy and laughing. Please do go and try it yourself, you will never expect what exciting things you could find out and explore just around the corner, especially when it is with the ones you love.

The recipe of the fun time in the countryside,

 One Land Rover

 Two Jazz CD

 Three bottles of beer or more

 Some good food

 Lovely friends and families

 Especially a very good mood

我不需要強調一部優異的LSUV對戶外休閒生活的重要性，更不要再次重申LSUV寬闊的車室空間所提供的便利與功能性，因為這本來就是可以搭載親愛的家人、可愛的朋友及所有戶外休閒生活的器具。

　　而在這裡我要提供可以讓你擁有一個充滿快樂與歡笑的休閒生活小妙方，你一定要走出戶外親身體驗，就能感受到前所未有的探險樂趣其實就在前方不遠處，特別是和一群志同道合的哥兒們與親愛的家人時。

成功野炊秘訣：

一部Land Rover

二片好聽的爵士樂CD

三瓶啤酒(也許更多)

一些好食材

親愛的朋友與家人

更重要的是一個好心情

Land Rover Taiwan總經理白馬汀

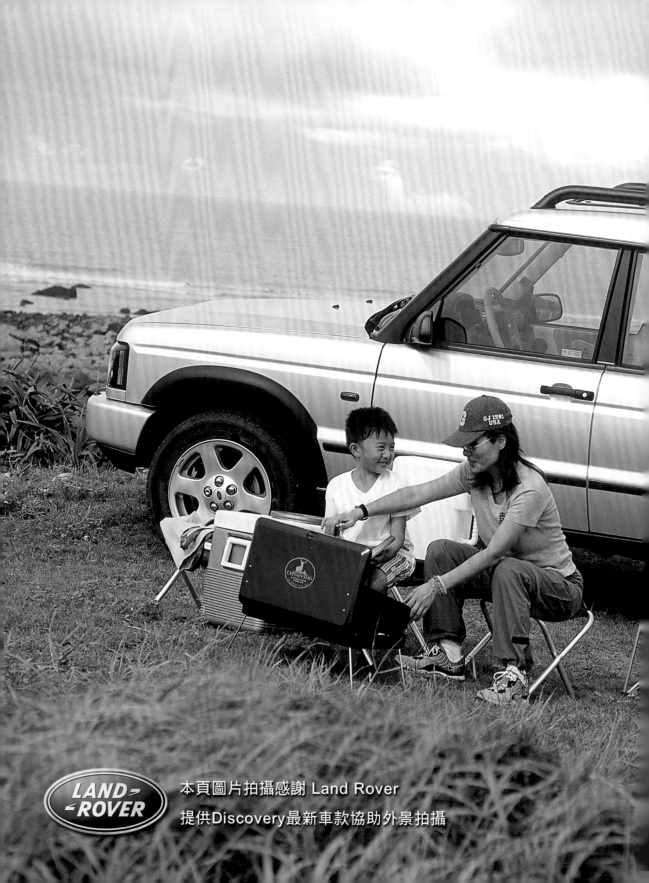

本頁圖片拍攝感謝 Land Rover
提供Discovery最新車款協助外景拍攝

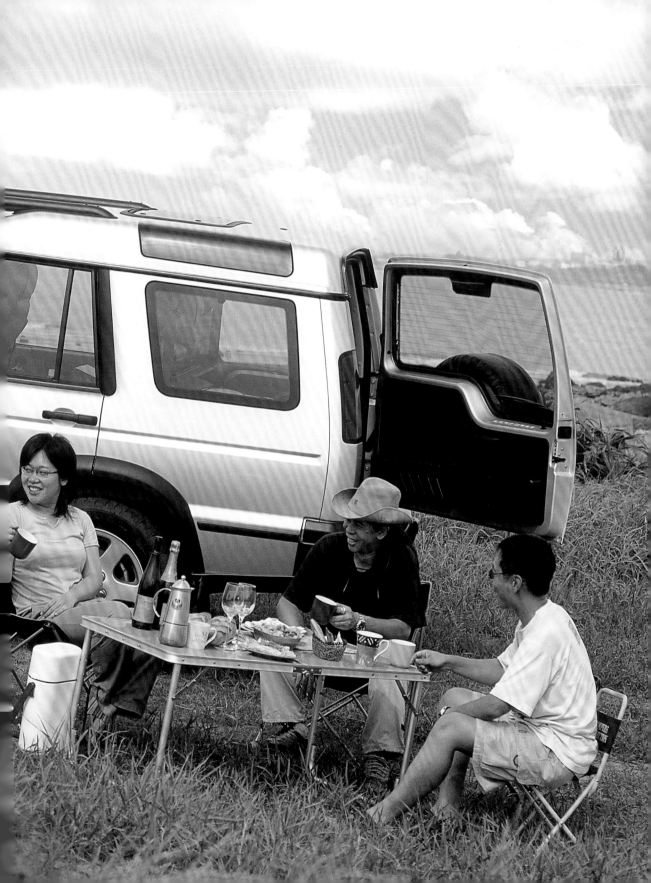

生命中的美好時光

　　我喜歡做菜。除了享受不同食材的質感、享受把一道道美食隨性創作的過程,可能也更喜歡因為美味的食物,有朋友圍繞分享著,大家自在地一起享用美食、天南地北無所不談的派對時光。

　　但是,我之前從來沒有想到過,自己會出一本野炊的書。

　　這是個美麗的意外。

　　剛開始,只是來自朋友的建議:「玩點不一樣的吧!」可能是Home Party太普通又太多,於是就有個小小的創意點子,想把平常的派對搬到戶外去;而我的工作,就是把我平常簡單又不按牌理出牌的創意菜單,變成材料和過程更簡單的「戶外版」(只是因為我對食物和派對這兩件事的要求,使得我的野炊食譜再簡單、也不會只是速食麵加肉醬罐頭,而變成朋友戲稱的「六星級野炊」)。

　　但在拍攝的過程裡,為了配合不同的菜式和氣氛,我們找了水畔山邊許多不同的戶外地點,從溪邊到海邊、從汐止山裡小徑旁到陽明山朋友家的野趣花園……我只能說,那是生命裡難得的美好時光。雖然每一次,我總是在到達定點後,慢慢地將野炊的裝備整理就緒、開始準備食材,然後打開第一道爐火,讓每一道菜依著自己心裡的順序陸續端上桌,一切如同我在家裡做菜的程序一樣。但是,在大自然環繞裡的野炊,是一種特別和奇妙的經驗,或許戶外的臨時廚房不若家裡廚具功能完備,但是在夏天的溪邊洗菜、在湖邊一邊看夕陽一邊炒菜,或是和朋友在月光下一邊喝摩卡咖啡一邊做甜點……都變成了我生命裡難得的、想起來會微笑的甜蜜片段。

　　想把這樣的美好時光經驗,和更多的人分享。

<div align="right">許心怡</div>

<div style="writing-mode: vertical-rl">作者序</div>

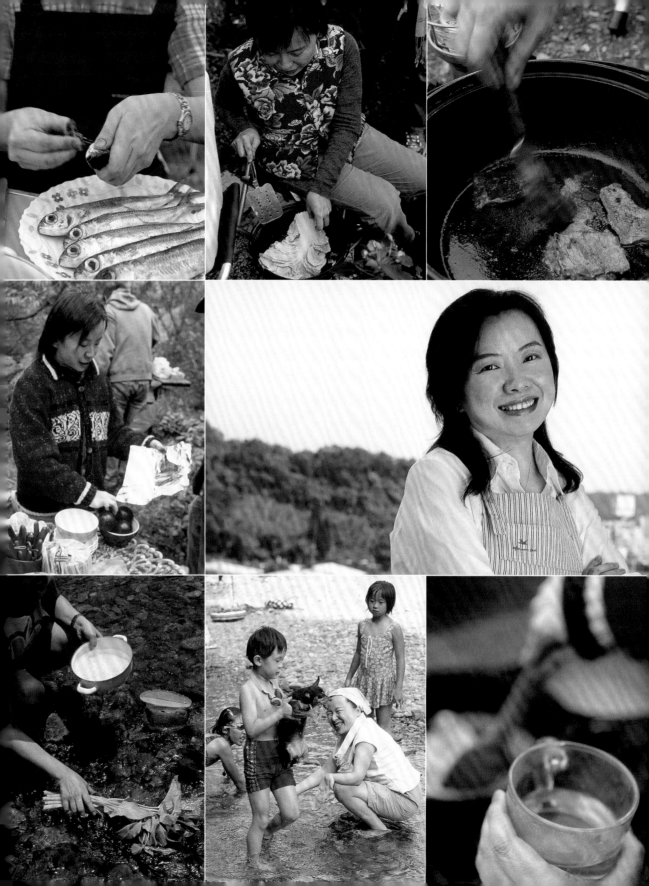

事前準備

野炊的食材

野炊食材哪裡買？
在不同地方買食材，會有意外的驚喜！

超 市
品項清楚易辨，齊全方便

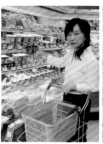

如果你一向都是在超市買菜，也不要因為野炊，而特意地要「回歸自然」去傳統市場挑戰自己。事實上，在超市購買野炊的食材，有幾個不錯的優點：

1. 都先處理好了：

食材都先經過基本的清洗和切割(以肉類來說，切好的肉片或肉絲尤其方便)，所以接下來在野外需要處理的事就少了許多。

2. 包裝兼容器：

超市包裝用的保麗龍盒，是野炊時很好用的料理容器，例如用來醃肉或是盛裝切好的菜。記得野炊後要把這些盒子帶回家，並且清洗乾淨回收，千萬不要扔在我們美麗的野炊地點。

3. 半成品種類齊全：

有很多半現成的材料可以一次購齊，例如韓國泡菜、附湯包的日本烏龍麵、速食味噌湯等等，這些比較具有異國風味的材料，有時候在較小的傳統市場就不一定找得到。

超市還有另外一個比較「隱密」的優點，就是善用某些大超市有附贈包冷袋或冰塊的服務，而包冷袋或冰塊對在戶外野炊的食材保鮮來說，都是不錯的加分。而這樣的服務本來是針對買生魚片或冰淇淋的客人，所以有時候我也會「應景」買幾盒生魚片壽司飯，就是為了取得這些服務。當然，生魚片壽司不會跟著我們去到遙遠的野外，通常大家採買完就分而食之了。

傳統市場
買肉送蔥，還傳授煮菜秘訣

記得有一次跟朋友提到我正在做一本野炊書，那位朋友的第一個反應是：「你會做包泥巴的叫化雞嗎？」我不會做這道菜，也不敢買活的、或是還有毛的雞(傳統的叫化雞，是要將連毛的雞裹上黏土，再放進窯中烘烤)。但是傳統市場對我來說，還是一個非常迷人的地方，因為所有的食材，都以最新鮮的方式呈現，彷彿可以感覺到食物原有的溫度。而菜市場的人情味，有時候也比超市有更多的「服務」。以下是某一次我和我常買牛肉肉販的對話：

我 ：「老闆，我要買牛小排。」

老闆：「今天牛小排很漂亮，要多少？」

我 ：「我們有8個人要吃，但不是主菜。」

老闆：「一個人5片夠不夠？一塊可以切3片，所以你買14塊就一定夠了，我可以幫你切好。」

(我心想，真好，不必按照超市的固定包裝份量，1包太少，2包又太多。)

我 ：「你說今天的肉漂亮，那你要不要建議一下怎麼做最好？」

老闆：「用煎或烤都可以，到骨頭部分沒有血色就可以了，千萬不要太老。」

(多學一招小技巧！)

魚市／野菜市場
在地美味，新鮮夠便宜

　　如果是到海邊或山邊的野炊，能在當地找到新鮮的材料，當然是最過癮的事(這裡指的不是那種去山中採野菜這種類似野外求生的特殊技藝，而是在當地找到賣食材的市場或小販)。書中我們在宜蘭附近的大里海邊，買到了最新鮮的胭脂蝦和飛魚，經過簡單的烹調，就十分美味。那次的採買經驗也很有趣，下午三、四點，在可以聞到柴油味的小漁港邊，我們和一些漁貨的批發商，一起穿梭在不同的漁攤之間，所有的漁獲都在地上，但是因為是來自同一個漁港，所以海鮮的種類並不太多(簡單的說，就是比我們在台北夜市海鮮攤看到的種類少)。因為大部分是針對批發，肯零賣的漁商不太多，而我找到了一家買了1斤蝦，拿到的份量卻嚇人，原來在這個市場裡，稱重的單位是公斤，而不是一般的台斤，在低於市價的情況下，又多了近40%的份量，你可以想像有多便宜！

我　　：「那佐料呢？」

老闆：「可以用醬油、辣椒和蒜頭調醬，辣椒我等下會送你，或是用我們家有在賣的黑胡椒醬也不錯。」

(同時省下超市買一包辣椒的錢！)

我　　：「黑胡椒醬不送喔？」

老闆：「那一罐50塊耶……好啦，那我再多送你滷包和牛骨頭的高湯好了……」

　　不是因為喜歡貪小便宜，而是每次在一來一往的對話之間，我真的比較enjoy這種「人性化」的服務。同理可證，在菜販那邊也可以得到類似的服務，如果你願意集中在同一家菜販購買所有的蔬菜，除了可能可以得到免費的蔥、薑、九層塔(在超市所有東西都必須單獨購買)，我還常常得到其他的服務(有時候可能會付出一點差價)，像是葉菜類已經被挑撿好、或是白紅蘿蔔已經被削好了皮，而這些對準備野炊來說，都是很方便的事。

　　而在山邊野炊，如果附近有農家在賣野菜(通常是假日往風景區的路邊都可以找得到)，有時候如果不認識那種菜(對你來說，它可能比較像是「某一種植物」)，不用害怕，只要你願意開口問，通常菜販都會熱心地告訴你它的烹調法、或是該和哪一種材料一起下鍋。有時候，甚至會一併把該準備的薑或佐料都贈送給你，還順便告訴你這種菜對身體的哪些部位有幫助……。我知道，嘗試沒吃過的蔬菜種類，對某些人來說，是頗具冒險意味的一件事，但我總是這麼想：花個幾十塊錢買幾把菜，可以試試一種不同的、而且往往是有古早味的蔬菜料理，應該是很划算的小冒險，而且大部分山裡的野菜出自小規模的有機栽培，而這個冒險最大的風險只是——煮出來之後不合口味整盤倒掉。

野炊的食材

如何處理材料？

除了採買新鮮食材，有些食材也有要注意的地方。

乾 貨

香菇、蝦米或是筍乾、魚乾類的乾貨，雖然這些材料感覺起來都要多一個發泡的過程，但其實非常適合做為野炊的食材，因為它們重量輕(乾貨，顧名思義沒有水分的重量)，而且沒有保鮮的問題，不一定要放在戶外冰箱裡。而在野外做菜的過程裡，如果嫌發泡的速度太慢，可以用一點熱水來泡，會減少它需要泡開的時間，也就不那麼麻煩了。

善用根莖類蔬菜

如果是超過一天的露營野炊，第一天當然可以準備新鮮的葉菜類，但是到第二天，葉菜的保鮮就成了問題，尤其是放在車子行李箱裡的葉菜，很難保持翠綠超過一天。這時候，就要善用根莖類蔬菜，像是蘿蔔、牛蒡、馬鈴薯等等，它們雖然不是綠色蔬菜，但是還是可以做出可口又健康的蔬菜料理，因為即使是露營幾天，肉類和蔬菜的平衡依然是非常重要的事。

用「非電鍋」煮飯

有一些常常從事戶外活動及野炊的朋友告訴我，他們最常做的野炊就是「煮一大鍋麵」，而且有時候根本就是煮泡麵加蔬菜，味道千篇一律，吃久了，常讓人一想到野炊就開始害怕。

我想，麵條會成為野炊的主食，主要是因為，大部分的人都習慣依賴家裡的電子鍋煮飯，不敢試著用一般的「非電鍋」嘗試煮飯，覺得一定會煮不熟米。其實，把米煮成飯並不是什麼了不起的特殊技藝，只要掌握幾個簡單的秘訣，就可以享受野炊的米飯了。

1. **稍微浸一下米**：洗完米後，用清水將米稍微浸個10～20分鐘，讓米充分吸收水分，會比較容易煮熟。

2. **適當的水量**：如果你曾經用大同電鍋煮飯，你可能學過將手伸出來放在鋪平的米上，讓水平面剛好高出手背，就是正確水量的測量法。如果你覺得對這種「目測法」沒有把握，那就試著在米的平面上，放3～4公分的水量，也可以達到一樣的效果。不用太緊張，水量差一點點，只會讓煮出來的飯比較濕軟或乾一點而已，並不太會影響米的熟度。

3. **火量的控制**：煮飯時要加蓋，先開大火、等到鍋內水滾了之後轉中火，大約20分鐘後，就會聞到飯香和有點鍋巴的香味，這個時候就可以關火了，將飯再悶個5分鐘就完成了。請注意，過程中不可以掀開鍋蓋來看，而是注意聽聲音和以香味的變化來控制火勢(這可能需要一些經驗和練習，不妨在野炊前，先用家裡的瓦斯爐做1、2次實驗)。

除了煮鍋白飯，野炊時我特別喜歡試做一些「菜飯」或「煲飯」，放入不同的材料和米飯一起煮，出來就是有飯有菜的一道料理，懶得做太多菜時尤其好用，一道菜飯和一道湯就可以打發一群人。除了書裡示範的日式「五目飯」，我還喜歡做簡易的港式臘味飯，煮飯時放入一點切薄的香腸和臘肉，等飯煮好了，打開鍋蓋的一剎那，臘味夾著飯香同時撲鼻、飯粒吸收了香腸的油分而油亮剔透，加上鍋底還有香噴噴的鍋巴，那種簡單完成一道美食的成就感，真是難以形容。

善用高湯材料

　　如果是冬天的戶外野炊，最能溫暖人心的，往往就是一鍋熱滾滾的湯。但是戶外野炊時，要像在家裡一樣慢慢熬出一鍋好湯，並不是容易的事，也太費時間、費燃料。這個時候，就要善加利用現成的高湯材料，如雞湯罐頭、雞湯塊、牛肉高湯塊(大一點的超市才找得到)、或是柴魚精、柴魚醬油等等。只要以這些現成的高湯材料，加入一些蔬菜或少許肉絲，就有了一鍋好湯的必要條件，例如書裡介紹的法國洋蔥湯、雪菜肉絲湯(我們將它變成雪菜雞絲麵疙瘩)，當然你可以加入自己的創意，但是基本上，只要是高湯本身味道夠，即使只是加點青菜和蔥花煮個蛋花湯，都會非常美味。

　　還有一個小小秘訣，就是做菜時，以雞湯罐頭代替水來做菜，也就是說，不管是炒菜、燴菜，只要是需要加水的地方，一律以雞湯代替，做出來的菜自然會有不同的鮮美度(你可能會注意到，我做菜的材料裡從來沒有出現過味精)。當然，這是在沒有人吃素的情況下。

肉類的保鮮

　　肉類的保鮮，是野炊中要非常注意的問題，雖然戶外或車用的冰箱是野炊的必要備配之一，但保鮮度畢竟和家用冰箱有一段距離(請直接把它想像成是家用冰箱的下層冷藏，就是會讓冷凍的肉慢慢解凍的冷度)。所以，為了確保肉類的新鮮度，我們需要一點老祖宗在冰箱發明之前的智慧。

1. 醃漬： 肉類中最容易腐壞的是雞肉，所以如果要用雞肉野炊，我通常會先將雞肉切好，然後依不同的烹調法先將它用不同的佐料醃起來。例如，如果是要烤肉的，可以用少許醬油和味噌醃(味噌雞肉蔥串燒)；如果是要炒中國菜的，就以米酒和少許鹽醃起來……總之，只要是適當的醃漬，就會延長它的保鮮期，無論是雞肉、豬肉或牛肉都一樣，而且適當地醃一下，肉類會比較容易入味。

2. 善用燻製品： 這裡要談的，不是教大家如何在野炊時做臘肉或燻魚(我相信，對某些高手來說也不難，只要注意不要因為濃煙引來消防隊就好了)，而是善加利用這些不必冷藏保鮮的燻製品，像是臘肉、培根、火腿(比較特別，最好是先切小塊蒸煮過)等等，除了節省冰箱有限的空間，還能增加烹調的風味。

野炊的器材

爐 具
安全、輕便,好攜帶

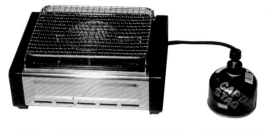

一個簡單安全、而且容易控制火力的爐具,是準備野炊時第一個必須考慮的必要器材。在拍攝這本野炊書時,我們使用的是一組野外專用的瓦斯爐,折疊起來只有一個便當盒大小(不包括一般小瓶裝的小瓦斯桶),攜帶方便、而且火力穩定,雖然不能像家用瓦斯爐一樣隨意調整火力,但已經算是非常方便了。

選擇爐具有個必須注意的,就是它的燃料是否容易取得?是否準備充足?因為如果是用特別的瓦斯,一旦在野外沒有燃料時,大家可能就要餓肚子了。所以,保險起見、或人數眾多時,有時候也會多準備一個炭爐(當然,你也必須同時確認團體中有會生火的高手),可以讓大家一起烤肉、或是保溫已經做好的湯菜。尤其秋冬的戶外,一個炭爐總讓大家喜歡靠在一起準備食物或聊天,一種圍爐的氣氛就自然產生了。

裝水的容器
享受溪水很浪漫,自己帶水更健康

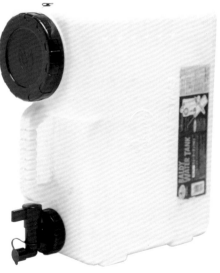

除了火力,烹調的用水也是野炊最重要的要件之一。因為從洗菜到煮湯,都需要有乾淨的水,確保食物的衛生和安全。個人建議最好是從家裡帶自來水去,雖然需要從出發就在車上裝著一大桶水,但千萬不要因為方便、或是想享用自然美味的緣故,直接去取野外的泉水或溪水來使用(如果真的想嘗試泉水,用它來泡一壺茶就好了,不需要全部取用)。

因為要方便攜帶和取用,盛水的容器最好是可以密封的,而且容量要在20公升以上。推薦書裡使用的盛水容器,除了可以密封、有架子可以在野外讓它立起來,還有一個簡單的水龍頭裝置,使用起來像在家裡一樣很方便。

冰 箱
適度保鮮，享受新鮮野炊饗宴

在野炊器材中，算是比較昂貴的投資。這裡指的冰箱，不一定是指有製冰或冷藏效果的「冰箱」，而是指有保冷或保鮮效果的隔熱容器。這樣的冰箱必須以乾冰或冰塊來保持它裡面的冷度，讓食物可以大致維持在一般家用冰箱冷藏室的保鮮效果。所以，不要期望這種冰箱可以讓你的冰淇淋在半天的車程後還是冰淇淋(但是它可以做為奶昔的材料)，而且冰箱容量有限，有些食材如果放冰箱冷藏和放在外面差不多(像是某些蔬菜類)，那就應該把冰箱的空間省下來，給那些一定需要冷藏的食材。

一般戶外用的冰箱的價位約在1,000～5,000元。當然也有更專業的選擇，價位略貴，但保鮮效果會更佳。

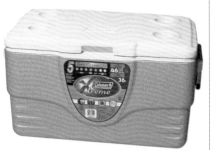

鍋 具
煎煮炒炸，一鍋搞定

該帶幾個鍋子去野炊？這是一開始野炊時最常問自己的問題。雖然知道野炊時不能像在家裡做菜一樣，不斷根據菜餚的不同換搭配的鍋具，但好像總是還覺得一個鍋子不太夠用。事實上，如果你只準備一個爐火，一個好用的鍋子就足夠用了，這裡指的是可以煎炒、又可以煮湯的深鍋，書裡的示範，也大部分都是用同一個鍋子完成。其實在日本的野炊書中，我還看到同樣的深鐵鍋，再加上一個同樣質材的生鐵鍋蓋、蓋子上加些燒紅木炭的火力，就可以當成簡易的烤箱使用，可以烤Pizza和一些簡單的烤箱菜。

當然，如果你同時準備一個爐火和一個炭火爐，就可以準備2個不同的鍋子，讓需要久燉的菜，放在炭爐上慢火細燉(如書裡示範的紅燒獅子頭和餛飩雞)，或是做為湯菜的保溫之用。

野炊的器材

廚房用具
塑膠餐墊當砧板，靈活運用好攜帶

　　這裡指的是廚房裡的工具，如菜刀、砧板、和鍋鏟之類的工具。為了減輕重量，一切工具的選擇都以重量為主要的考量，像是以西洋窄版菜刀和蔬菜刀來代替中國廚房的大菜刀(你還可以多帶幾把小蔬果刀，讓其他人同時幫忙切菜)。

　　帶厚重切菜板到野外去很麻煩，硬塑膠墊板、或塑膠餐墊，都能當成切菜板。薄薄的捲起來攜帶方便，帶個2塊還可以分為生食、熟食不同的切菜板喔！而且切好的菜就直接剷到鍋子裡，是個好用的工具。

　　鍋鏟等工具，也最好以木質料來代替鋼鐵材質，因為除了比較輕，也容易清洗。對我來說，當初從峇里島和其他渡假小島買回來的「紀念品」，終於有了它們最好用的地方。

餐 具
一碗加雙筷，爐上好料全下肚

　　如果你夠細心，會發現這本書裡的餐具，都不是一般野炊習慣用的免洗餐具。除了為了拍照的效果考量，其實可以發現有很多常從事戶外活動的朋友，現在也不太喜歡用免洗餐具，因為除了垃圾和環保的因素，免洗餐具的質感，有時候也對美食有煞風景的作用(我個人覺得，再怎麼好吃的東西，一但放在那種粉紅色、風一吹就會飛起來的塑膠盤子上，也要減色不少)。

　　中式的餐具最簡單，每個人有雙筷子和一個碗，再加上盛裝菜餚的大盤子及大碗(或是以鍋子代替大湯鍋)，就一切搞定，並不需要太多的餐具。至於西式的餐具，建議每個人有一副叉子加一個湯匙(需要用刀的地方讓廚師在上菜前就分割妥當)，再加上一個「Salad Bowl」(可以盛湯，也可以當盤子來使用)也就勉強可以應付。

　　但是，如果你想辦的是一場豪華的野炊盛宴，就不需要這麼「簡約」了，不妨全套餐具和高腳紅酒杯都一齊帶著，讓大家完全享受類似電影裡古典歐洲貴族的用餐情調，只是不要忘記，電影裡的貴族不用擔心收碗盤和洗碗盤的問題，而我們，要。

佐料組合

6樣基本款調味料，搞定豐富菜色

對廚師來說，佐料像是變魔術的工具，佐料種類越多、就越好發揮，尤其按現在菜色流行，往往都必須準備中國菜、日本菜和義大利菜的佐料，才可以盡情發揮。但是到戶外野炊，就必須「簡約」佐料，讓每種佐料都發揮到最大功效。

以下是我的「必備」佐料清單，一共6樣：

1.醬油：一切中國菜之本。

2.清酒：除了可以做日式風味的菜，也可以代替米酒在中國菜裡的角色。

3.橄欖油：它可以橫跨各國菜色，尤其在煎東西的時候特別酥脆可口。

4.鹽：可選一般台鹽產品，當然，能增添食物風味的特製海鹽或岩鹽，也是很棒的選擇，尤其在炭烤這類簡單的烹調方法，好的鹽絕對會為菜色加分不少。

5.冰糖：一般喝咖啡用的碎冰糖。

6.胡椒：現磨的尤佳，黑胡椒或白胡椒的風味各有不同，黑胡椒比較適合西式菜色和肉類，白胡椒適合海鮮和中國的湯菜類，但選一種就好。

6樣佐料中，有3樣是液體類、3樣是粉狀。因為希望減少帶出去的儲藏空間，可以利用在化工材料行買的塑膠罐分裝家裡現成的佐料，讓零零散散的佐料變成一整個能全部容納的小保鮮盒，每次出門只要檢查裡面是不是滿的就可以了。除了第一次的準備容器比較麻煩，以後就非常方便。化工器材行的小瓶子和小罐子，平均每個都在50元以下，建議選擇類似的尺寸大小，收納時比較方便。

除了這些「必備」的佐料之外，其他的佐料都比較是「臨時客串」的角色，有時候利用密封袋裝一點點帶出來就好了，不必太過擔心。

Extra...

野炊升級版

6樣基本款調味料，搞定豐富菜色

除了簡約版的「必要配備」之外，我對野炊還有一些美麗的想像，有時候會讓參加野炊派對的人有小小的驚豔，例如用一張顏色漂亮的沙龍布來當桌巾(同樣也是來自熱帶島嶼)、有香味的蠟燭充當餐桌燈、用周圍的野花或漂亮的葉子來裝飾餐桌(可能受到一點瑪莎·史都華的影響)，都是野炊中很好玩和有趣的部分！

東西都帶了嗎？

野炊出發前的清單		
勾選欄	必備道具	小提醒
炊　具		
☐	鍋具	至少要2個鍋子：1個湯鍋，1個平底鍋或炒鍋。
☐	刀具	至少1把西式菜刀，外加多功能料理刀或刮皮刀。
☐	輕便的砧板	
☐	戶外用爐	
☐	燃料	1.瓦斯或其他燃料，記得永遠多帶一倍的燃料，以備不時之需。 2.如果準備的是炭爐或木炭燃料，一定要記得帶足打火機和火種。 3.要注意，如果是陰雨天，就要有其他備案。
佐　料		
☐	醬油	
☐	酒	米酒或白酒。
☐	鹽	
☐	胡椒	
☐	食用油	橄欖油或沙拉油。
☐	其他特殊佐料	如味噌、豆瓣醬等。 無論準備的是哪一國料理，記得，永遠準備足夠的蒜頭、薑、蔥或九層塔，無論是調味或裝飾，都會讓菜加分不少。
餐　具		
☐		1. 以每人為單位，無論是野炊用餐具(多半為不易破裂的鐵鋁製品或塑膠製品)或是免洗餐具，每人份至少需要1個小餐盤、1個可以盛湯的小碗，和1雙筷子。 2. 西餐時，多準備西式湯匙和叉子(不建議帶餐刀出去，因為大多時候，每個人沒有適合的餐桌位子可以使用餐刀)。 3. 除了個人使用的餐具，請另外帶6～8個中大尺寸的餐盤或容器，做為食物上桌時的容器，或料理時可以盛裝準備食材和盛菜。

備　註

　　有很多人對「野炊」會有這樣的恐怖經驗，就是一大鍋煮得糊糊爛爛的麵條！為了改變這樣的印象，我覺得食物的「盤飾」和「呈現」，會是整體野炊的印象重點。所以，如果不是那種得登山步行、負重的野炊之旅，建議可以多帶幾個漂亮的餐盤或容器，把做好的菜、甜點美美地盛起來端上桌，自然就令人賞心悅目，產生在餐廳享受美食的氣氛，而且，是在有360度無敵自然景色的戶外！

野炊情報

野炊用品店資訊

環球露營車俱樂部
地址：台北市民權東路六段193號
電話：02-2793-2923

飛狼旗艦店
地址：台北市民生東路二段134號
電話：02-2571-1129

登山友
地址：台北市中山北路一段18號
電話：02-2311-6027

歐都納戶外休閒用品全省連鎖
地址：台北市忠孝東路三段170號
電話：02-2778-9433

王子登山體育用品
地址：台北市延平北路一段30號
電話：02-2555-1583

墾趣生活戶外旅遊專賣店
地址：台北市中山北路五段537號
電話：02-2883-8593

秀山莊戶外用品全省連鎖
地址：台北市信義路三段160號
電話：02-2702-3169

※感謝部分產品提供拍攝：麥羨雲、環球露營車俱樂部

書中野炊地點推薦

- 台北市內湖往萬里的五指山公路
- 台北市陽明山露營區
- 新店市屈尺濛濛谷
- 新店市桶後溪
- 台北縣坪林鎮成家露營場
- 台北縣宜蘭縣交界萊萊磯釣場

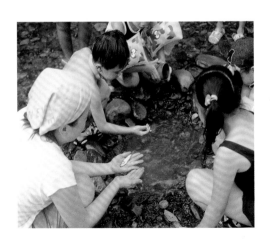

開始野炊囉！

海邊的
海鮮野炊

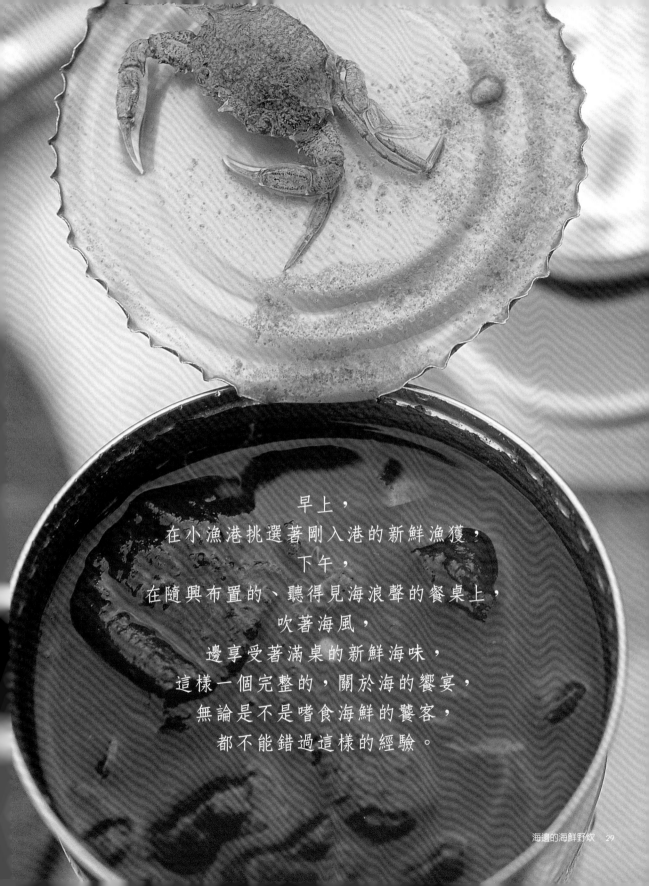

早上，
在小漁港挑選著剛入港的新鮮漁獲，
下午，
在隨興布置的、聽得見海浪聲的餐桌上，
吹著海風，
邊享受著滿桌的新鮮海味，
這樣一個完整的，關於海的饗宴，
無論是不是嗜食海鮮的饕客，
都不能錯過這樣的經驗。

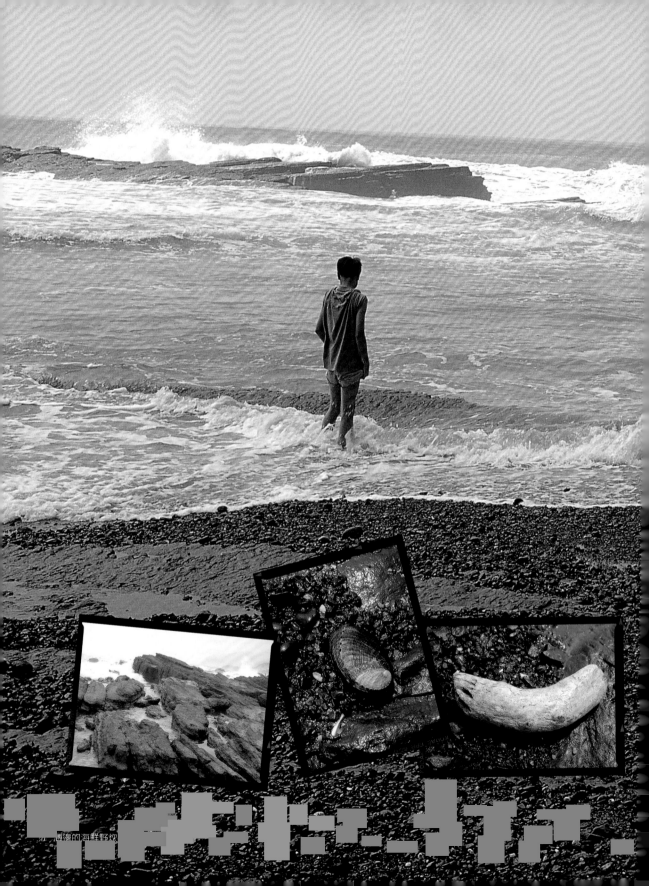

海邊的海鮮野炊

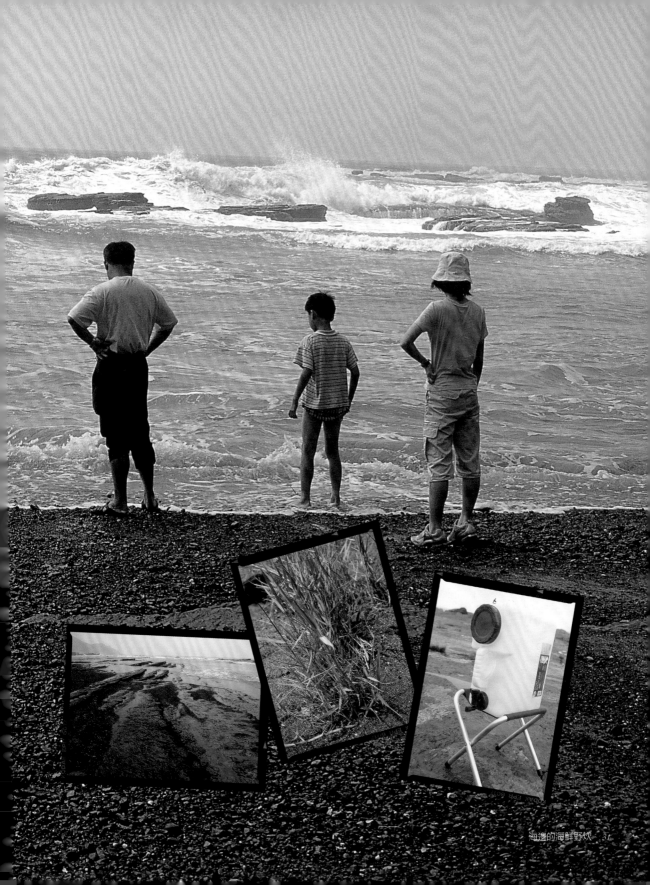

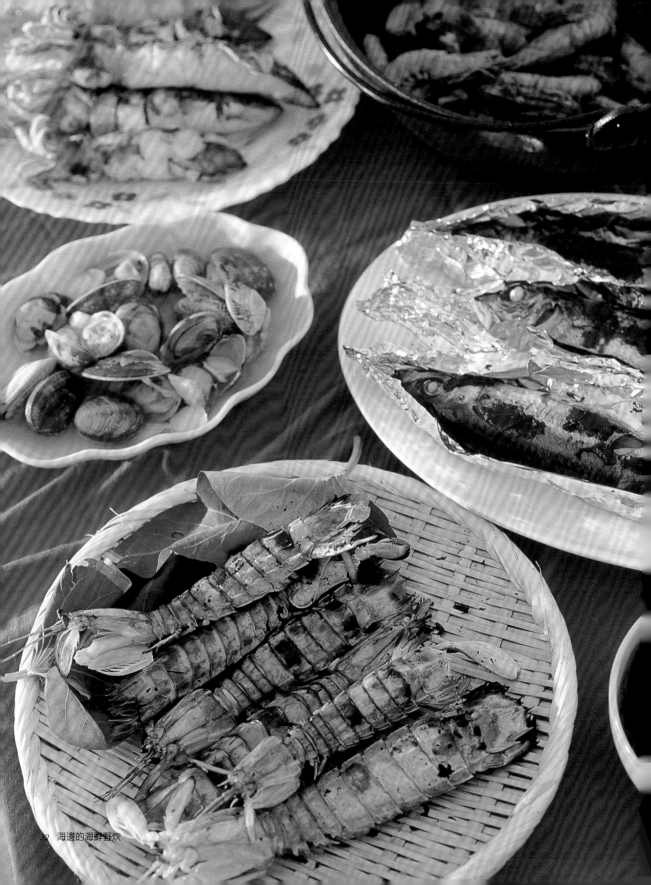

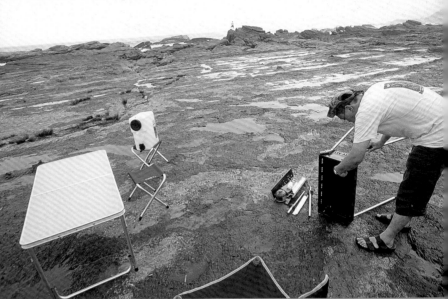

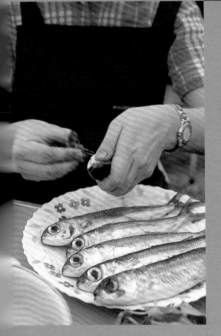

前菜
清酒蒸海瓜子

主食
味噌烤飛魚
炭烤蝦姑排
義式蕃茄胭脂蝦
香烤小管
螃蟹粥

清酒蒸海瓜子

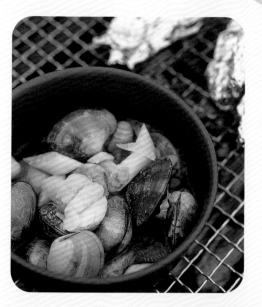

Idea...

從日本料理店學來的一道菜，因為完全是用清酒下去蒸，和我們一般習慣的薑絲蛤蜊湯的味道很不同，有另一種不同的鮮美。

這道菜尤其精彩的，是它的湯汁，有大海的鮮美、加上酒香十足，千萬不要錯過。

Memo

如果是一人份一人份地做，因為份量小，可以直接用錫箔紙包裹起來放在火上烤，就是現成的蒸籠。打開偷看海瓜子是否打開的同時，小心不要被蒸氣給燙著了。

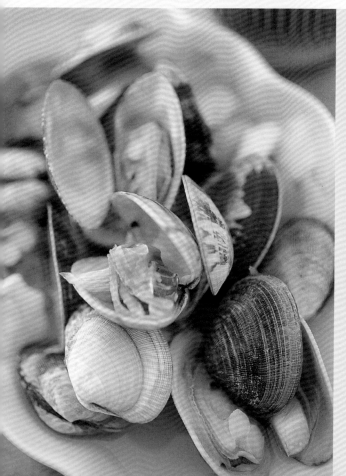

【材料】

海瓜子	1/2斤(份量如果多一點，就可以用大一點的容器裝，但深度不要太深)
大蒜	3瓣(拍碎)
清酒	1/2杯
鹽	少許

【做法】

1. 將海瓜子用水沖淨後，直接和清酒、大蒜和少許鹽一起，放在一個可以加熱的容器裡。

2. 用錫箔紙做一個簡單的蓋子，稍微將容器封起來，然後放在爐火上加熱，約5～10分鐘。

3. 等海瓜子都開口了，就表示都熟了，可以準備裝盤或直接上桌。

味噌烤飛魚

Idea...

當我在漁市場裡，魚販對我召喚著：「要不要飛魚？」這是第一次看見這種全身泛著銀藍色的飛魚。

飛魚，我一下聯想得很遠，想到蘭嶼，想到飛魚在海上飛起來的樣子，但是還沒有想到，該怎麼烹煮這種從來沒有出現在我們家餐桌上的魚種；但是同時，我已經掏出了錢，從魚販手上接下了這一群還聞得到海的氣味的魚。

該怎麼烹調它們？我想了一下，這麼新鮮的魚，該保持它們的原味，最好是清蒸或炭烤，但它們有大而鋒利的背鰭，看起來小刺很多，清蒸可能不是太合適，就炭烤吧！但是又怕它薄薄的魚皮會容易黏在烤架上，所以才想出來，用錫箔紙包著烤。至於調味，就隨意吧，手邊剛好有不錯的味噌，就直接把味噌抹在魚身上，而和味噌最對味的青蔥，就把它們塞在魚肚子裡，不僅美觀而且去腥。結果實驗相當成功，我第一次和飛魚的接觸。

如果你和我一樣相信，凡是新鮮的魚都好吃，也就可以和我一樣，在魚市場買到「陌生」的魚，就用類似的「直覺」去處理就對了。

Bake

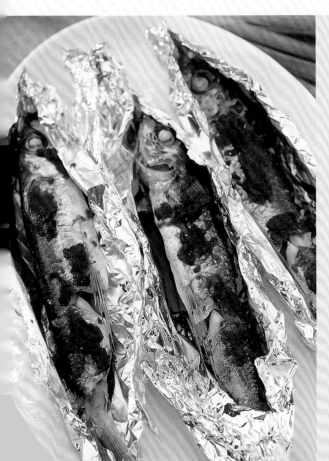

【材料】

飛魚	尾數不拘(或其他白肉類海魚)
味噌醬	每隻魚約1/3湯匙
青蔥	5支

【做法】

1. 將魚先「處理」完畢。
2. 洗乾淨的魚以紙巾擦乾，蔥段放在魚肚子中(用錫箔紙包著烤的唯一要訣，就是要控制魚的水分，如果水分太多，吃起來就像蒸魚，濕濕的了)。
3. 把味噌抹在魚的兩面(注意不要太鹹)，再分別用錫箔紙包好(亮面在外)，然後放在烤架上，以中火約烤10～12分鐘。

Memo

如果你和我一樣，是從魚市場直接買魚，就必須要扮演一下平常市場魚販的角色，也就是要自己「處理」魚。別害怕，其實就是在魚肚子上剖一刀，把它的肚子和內臟拉出來、然後用水清洗一下，如此而已。

炭烤蝦姑排

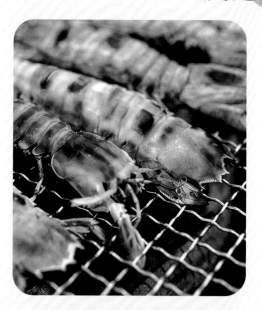

Idea...

尊重原味,幾乎是我做海鮮料理的最高指導原則(尤其是遇見「不太熟悉」的海鮮朋友時)。因為相信新鮮就一定美味,所以更大膽的假設,只要把它們先弄熟、再沾上任何不同的沾醬,就可以變化口味。

Memo

蝦姑排平常在台北的市場並不常見,所以,該怎麼吃它,其實是來自和魚販的直接請益。果然,炭烤後的蝦姑排,帶有淡淡的海水鹹味,不沾醬就很美味;如果你喜歡重口味,也可以沾上一點綠色的芥茉(哇沙米)醬油,非常過癮。

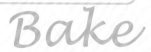

Bake

【材料】

蝦姑排	1斤以上(因為去殼後,剩下的蝦肉不多)

【做法】

1. 直接將蝦姑排放在炭爐上烤,中大火大約需要5~8分鐘的時間,中間只需要翻面一次就可以了(如果沒有準備炭爐,也可以用開水汆燙,也就是台語說的「洒」一下)。

2. 蝦姑排的外殼很硬而且帶刺,吃的時候要從頭連接身體的地方拉開,再把整個蝦身拖出來,或是用剪刀從蝦身側面剪開。還要注意的是,蝦身可食的部分只佔很小的部分,買的時候不妨多買幾隻。

義式蕃茄胭脂蝦

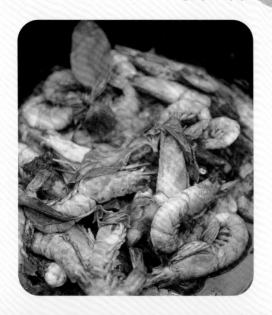

Idea...

這道料理，完全符合這本書的做菜精神：材料普通、調味一般、做法更是一點也不神奇，卻在加上一點突發奇想之後，便成一道令人驚艷的料理。

這道菜加入蕃茄之前，其實就是再普通不過的中式大火蒜頭炒蝦，但是加上蕃茄一起炒，卻馬上變成充滿異國風味的義大利菜。如果把九層塔換成其他香草，像是蕃紅花、迷迭香、百里香，就會有另一番滋味喔！

Saute

【材料】

胭脂蝦	1斤(或其他海蝦)
蕃茄罐頭	1罐(或新鮮紅蕃茄3～4個，最好用去皮、去籽、切塊的蕃茄罐頭)
大蒜	3～4顆
橄欖油	3湯匙
白酒	2湯匙
鹽、胡椒	少許
九層塔	少許

【做法】

1. 先將蝦子洗淨，長鬚清理、剪短，備用。
2. 用鍋子燒熱橄欖油、放入蒜頭，炒至香味出來，呈金黃色。蝦子加入炒2～3分鐘，倒入白酒及蕃茄罐頭，用大火炒至蝦子呈現熟了的紅色、鍋子內的湯汁也呈濃稠狀，放入九層塔、鹽、胡椒調味即可。

香烤小管

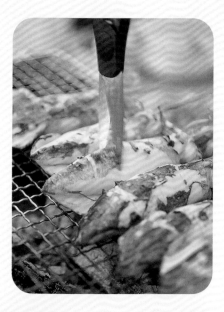

Idea...

在台灣，有很多海邊的市集，都有賣烤小管的小販，從遠遠的地方，就聞到一股帶有甜味的醬油香氣，而這種特別的香氣，也是記憶裡對海邊的一種印象。

來烤小管吧！當然，我們也可以一邊烤、一邊刷上那種甜甜濃濃的調味醬，但是它產生的濃煙和後續洗烤架的工作可能很辛苦。所以，我的建議是，先將小管烤到八、九分熟，這時刷或沾一下醬汁，再烤一下就完成了。

Memo

也有一種不用沾醬的烤法，就是以原味烤熟，最後撒上一點鹽、再擠上一點檸檬汁，也是很「原味」的健康吃法。

Bake

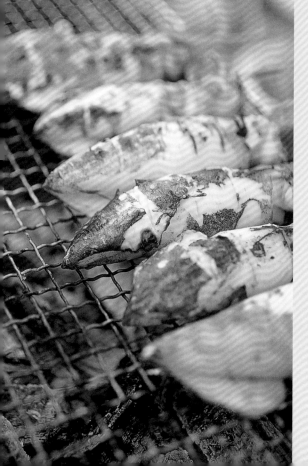

【材 料】

小管	數量不限
醬油	2湯匙
砂糖	1/2湯匙
蒜泥	少許
蔥或洋蔥	少許
甜辣醬	少許(或烤肉醬)

【做 法】

1. 小管沖洗2遍，擦淨水分後剪開。如果小管很新鮮，可以留住內臟部分，把身體橫著剪開幾刀就好；但如果不確定新鮮度，或只喜歡吃身體的部分(就是我們平常吃烤小管的部分)，就縱著剪開身體，把內臟整個拿掉，沖洗乾淨。

2. 在醬汁的部分，因為沒有「煮」醬汁的過程，所以必須加點現成的甜辣醬或烤肉醬來增加濃稠度，否則醬汁沒辦法停留在小管上，所以不一定要哪一種醬汁，你可以加入自己的創意。

3. 烤到八九分熟時(它的身體漸漸變得不透明了)，刷上醬汁，再烤個3分鐘，就可以準備上桌了。

螃蟹粥

Idea...

是因為在海邊，才會發生的一道「奢侈」的粥品，把整個螃蟹放進鍋裡，只為了熬一鍋鮮美的粥。

故事的起因，只因我的好奇，看漁市場裡某一個攤販賣的螃蟹很特別，就問了價錢，結果居然一隻螃蟹只要20元，但是善良的攤販也附註了一句話：「現在這種螃蟹肉不多，拿來煮湯就好了」。20元一隻螃蟹，當然值得一試，光看整隻螃蟹在稀飯鍋裡的樣子，就值回票價了；當然，再加點薑絲和鹽調味，就是一鍋美味的粥品。

Braise

【材料】

米或剩飯	適量(照片中示範的，是用生米煮成的粥)
螃蟹	1隻
薑絲	2湯匙

【做法】

1. 如果是以米熬成的粥(比較接近廣東粥，米粒都化了)，就要先用1碗米和半鍋多的水先煮米，等到米粒都化了之後，再加入螃蟹去燉。但是，如果是用剩飯做成的粥，就會比較接近台式的鹹稀飯，能維持米粒的完整。所以要先用螃蟹去熬湯，等到湯的鮮味都出來了，再倒入米飯去煮。

2. 加入嫩薑絲調味燉煮，起鍋前，如果加一點芹菜和白胡椒粉調味，就更棒了！

Memo

嫩薑絲並不是每個季節都有，所以如果放一般的老薑，就要在最後等薑的味道出來之後，把薑撈出來。

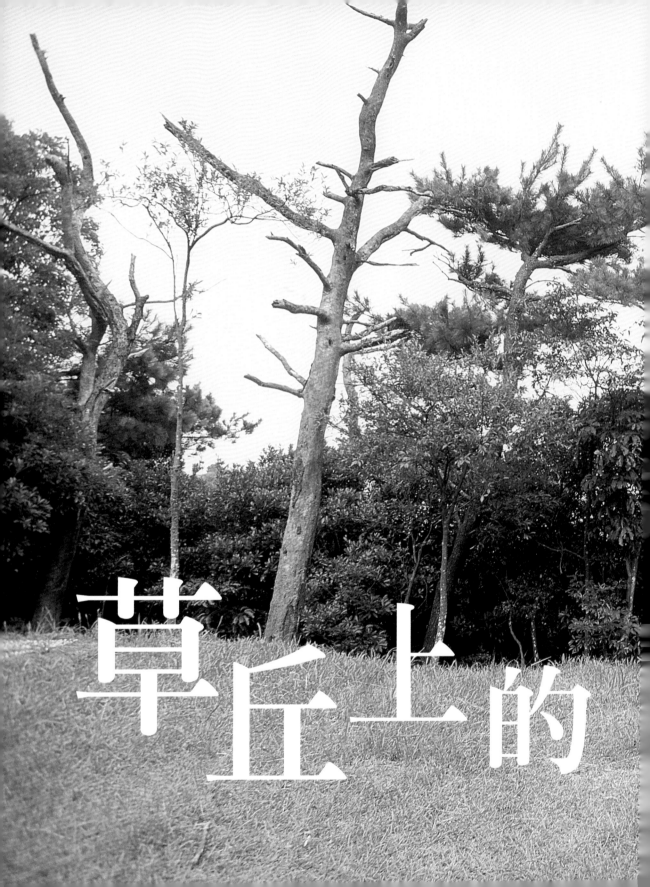

草丘上的

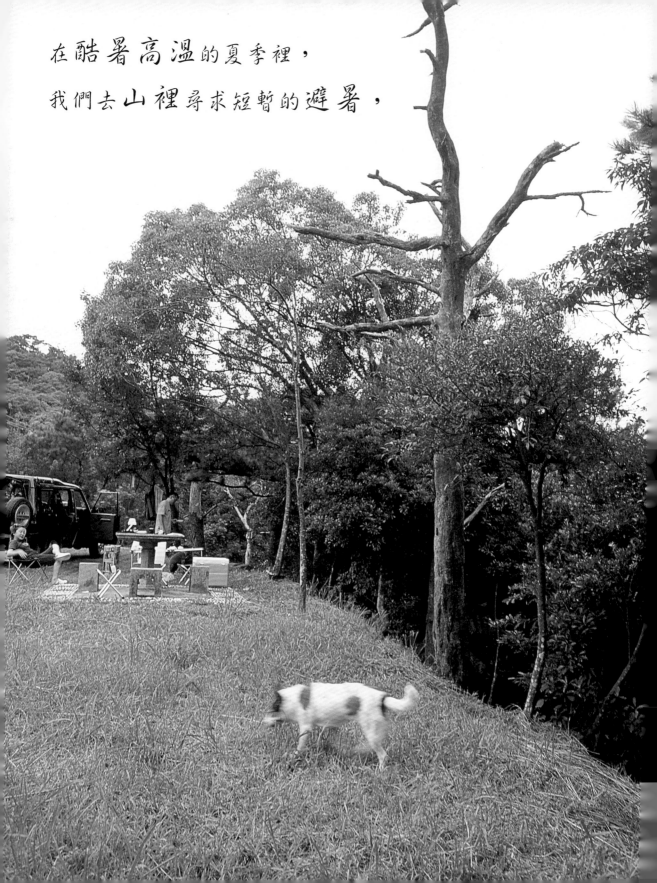

在酷暑高溫的夏季裡，

我們去山裡尋求短暫的避暑，

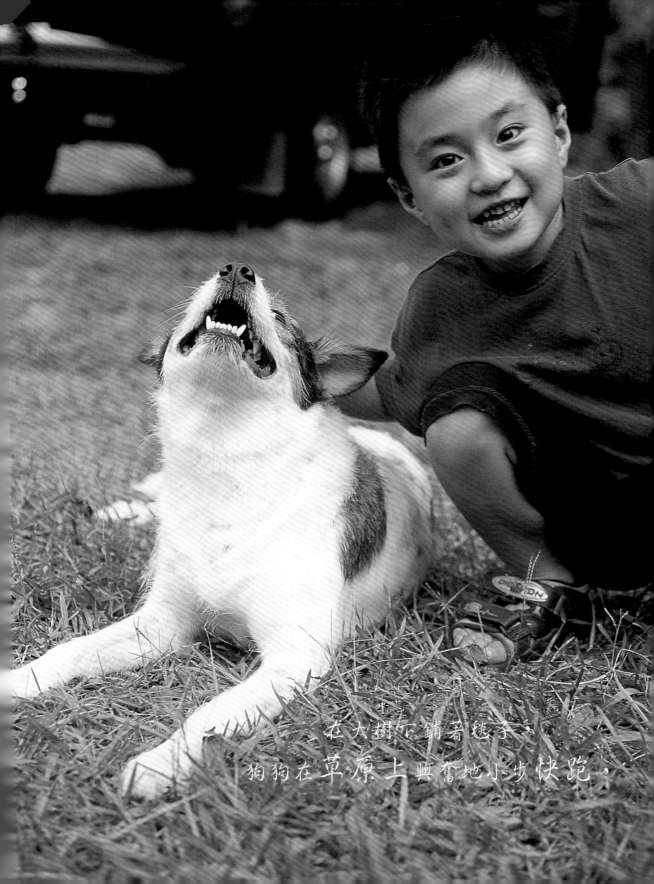

在大樹下鋪著毯子，

狗狗在草原上興奮地小步快跑，

迅速上桌的簡單料理，清淡健康，

愉快吃著，
彷彿也牽動清涼的徐徐微風，
暢快無比。

素京醬捲

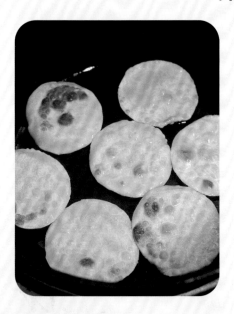

Idea...

來玩美食扮家家酒！這道菜很有扮家家酒的味道，因為正宗的美食家，大概不會想到把水餃皮煎一煎、做成小薄餅。但是說真的，這個方法很適合把一盤普通的炒豆干，變成一道爽口的前菜或下酒菜。

Memo

所謂的「京醬」、和名字上有「京醬」的菜，其實就是指甜麵醬。傳統的散裝甜麵醬在大的傳通市場的雜貨店(如台北的東門、南門市場)還買得到，口味較香醇，但是也偏鹹(所以，記得不要再放鹽或醬油了)。目前市售的罐頭甜麵醬口味比較甜，但是總覺得那種濃稠感好像調過太白粉一樣，不太清爽，所以如果想試試正宗口味，建議一定要用傳統的甜麵醬。

Panfry

【材 料】

水餃皮	適量
新鮮豆干	十數片
蔥絲、蒜頭	少許
甜麵醬、米酒	少許

【做 法】

1. 豆干及蔥切成細絲備用。
2. 在鍋中放入少許油，爆香少許蒜頭，加入豆干炒香(水氣收乾成表面微焦)，加入少許米酒和甜麵醬拌炒。要注意有些甜麵醬較鹹，可能要酌量或加少許糖(如果想變成肉食版，也可加入少許肉絲或雞絲)。
3. 平底鍋內抹上少許油，將水餃皮放入，兩面煎一下，待水餃皮略呈焦黃(會有一點微脆的口感)起鍋。
4. 盛盤時以筷子將炒好的豆干放在水餃皮上，最後放上蔥絲即可。

豆腐四季豆沙拉

Idea...

不知道大家有沒有發現，我們對食物的想像力，有時常被一些「通俗」的菜色無形地限制住。像是對豆腐這個食材，因為「皮蛋拌豆腐」出現在幾乎每一個餐廳和麵攤(說實話，我不太喜歡那種淋上醬油膏、甜甜膩膩的制式口味)，讓大家對「涼拌豆腐」都沒有了想像力。

Memo

這道豆腐料理最重要的是要把薑末細細地磨好，蔥花也要切得極細，吃起來才有細緻的口感。你也可以將四季豆換成秋葵，口感也很特別。

【材 料】

豆腐	1塊(以嫩豆腐為佳)
四季豆	1小把
薑末	1湯匙
蔥花	1湯匙
醬油	1湯匙
香麻油	少許

【做 法】

1. 豆腐洗淨瀝乾，放入薑末、蔥花和醬油，用筷子或叉子將豆腐弄碎，並和其他材料拌勻。
2. 四季豆切成斜片，在有放少許鹽的沸水中燙熟，以冷水沖涼或是自然放涼，拌入豆腐中，淋上少許麻油即成。

Stir

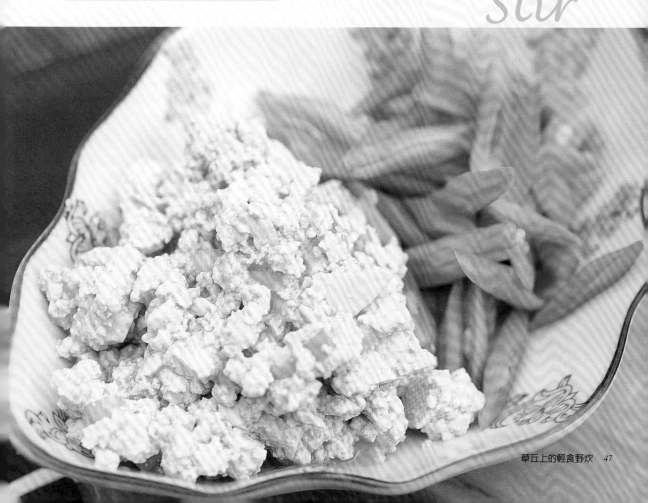

珍味豆腐

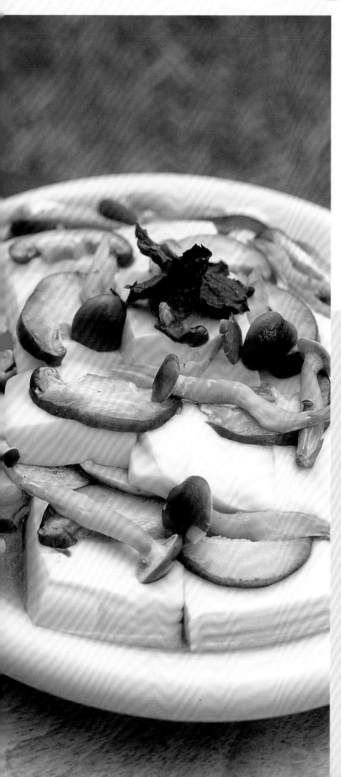

Idea...

口味極清淡的一道菜,但是在簡單之中,仍能完全品嘗到菇類的鮮美原味。

Memo

如果不習慣或是不喜歡用蒸的方法,也可以用煮的,但是豆腐就要切成絲、或是更小的方塊,才不容易破。

我個人比較喜歡用蒸的方式來做這道菜,除了可以將各種菇類排美美地「裝盤」、而且口味清爽,另外的一個優點是,在蒸菜的時候,你可以空出手來,去做下一道菜的準備,會將做菜的過程變得比較從容。

Daube

【材 料】

盒裝嫩豆腐	1塊
各種菇類	適量(新鮮香菇、鴻喜菇、鮑魚菇、秀珍菇,以上各種菇類可任選,比例也不拘)
素蠔油	2湯匙(或日本柴魚醬油)
嫩薑絲	1湯匙
麻油	少許

【做 法】

1. 豆腐切塊,所有菇類切片備用。
2. 將豆腐及菇類,以一層豆腐、疊一層菇的方式盛在可以加熱的盤子上,再淋上素蠔油或柴魚醬油及嫩薑絲,放在已沸騰的鍋子中蒸5～8分鐘即可。上桌前再淋上少許香麻油。

剝皮辣椒炒蒟蒻

Idea...

我喜歡在家裡和朋友相聚，沒有最低消費、自己有特權可以先把上班的裝備換成舒服的家居橫紋衫，也因為既然是可以邀請到家裡的「朋友」，他們應該也就不在意吃些女主人天馬行空的「創意菜」(在這裡所指的創意，是指那種打開冰箱之前都完全沒想過的組合)。

所以，在材料主導創意之下，就有了這一道「剝皮辣椒炒蒟蒻」。用冰箱裡現成的剝皮辣椒切絲，和主材料塊狀蒟蒻，加點醬油、米酒、糖醋拌炒，最後再加上小黃瓜絲製造點脆脆的口感，就完成了。因為是創意菜，別人應該沒吃過，所以蒟蒻是絲是塊也沒有人計較，小黃瓜加不加也沒關係，想要口味重一點就多加點辣椒，絕對是「騙嘴」的一道下酒菜。

重新檢查一下你的冰箱，然後，找幾個朋友，準備考驗你們的友情吧！

Memo

不知道你是怎麼想，但我總是喜歡顛覆一下大家對食物的想像，用「為什麼不？」的起點，來組合一些不同的材料和口味。比如說，素食可不可以也有像下酒菜一樣的重口味？像這道炒蒟蒻，就是辣辣酸酸、可開胃又可下酒的素菜。只是有些不嗜辣的朋友在夾一筷子吃這道菜的時候，會忍不住大叫：「小心埋伏！」原來，這也是考驗友情的一道菜！

saute

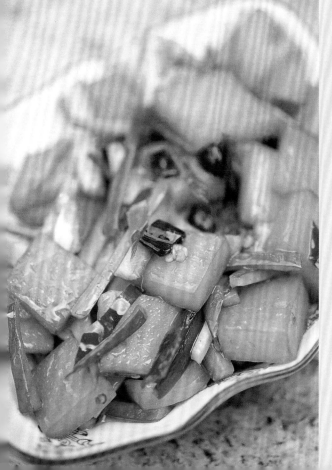

【材料】

蒟蒻	2片
剝皮辣椒	3條(可依喜歡辣的口味增減)
小黃瓜	1條
蔥絲	少許調味
醬油	適量
米酒	少許
糖醋醬	適量

【做法】

1. 先將剝皮辣椒切絲，蒟蒻隨意切成塊狀或絲狀。
2. 辣椒、蒟蒻下鍋，加點醬油、米酒和糖醋拌炒，最後再拌入小黃瓜絲，加上脆脆的口感，就完成了。

五目雜炊飯

Idea...

「五目」是日文，在這裡的意思是5種蔬菜，所以這道菜如果用中文說，就是「5種蔬菜飯」，聽起來比較沒學問。而且，因為在材料裡用了日本菜裡比較常見的牛蒡，就還是沿用它的日本名字吧！

Memo

做法上最大的秘訣，就是要克服在戶外，用非電鍋煮飯的「心理障礙」。一定要記得，洗好的米最好要先泡上半個小時，這樣就幾乎不會失敗了。

這道米食吃起來有非常健康的感覺，因為裡面有好幾種高纖的蔬菜，還有淡淡的香菇香，但是比台式油膩的油飯清爽很多。你還可以加進不同的蔬菜，發揮自己的創意！

Braise

【材料】

乾香菇	數朵(泡開，切絲)
牛蒡	1/3根(削皮切細絲後，用一點鹽水泡一下)
金針菇	1/2包
新鮮香菇	適量(或其他新鮮菇類，如最近很流行的鴻喜菇)
胡蘿蔔	1支(切絲)
壽司米	2碗
高湯	少許

【做法】

1. 將壽司米洗淨後，先泡半小時左右(也可以在家裡先把米洗好，留下約半杯的水分，放在保鮮盒或保鮮袋裡，再帶到戶外野炊備用)。

2. 鍋裡放半湯匙油，將乾香菇絲放入稍微爆香一下，然後把米和其他所有材料拌勻放入，加水和高湯(加入比米平面高約3公分)，然後蓋鍋以中文火讓它悶煮約10～15分鐘，等到水分收乾，香菇的香味也會在空氣中飄散。這時候將鍋子從火上移開，再讓它悶個3～5分鐘，就是一鍋香味四溢的「五目飯」了。上桌時，可以當成米飯配菜吃，也可以直接淋點柴魚醬油、或是撒點鹽和麻油，也是一道獨立的主食。

水果優格

Idea...

這道甜點最重要的工作是──切水果，所以不妨讓大人和小孩一起來分工，只要在最後排列水果時，用點色彩組合的心思，再以透明的容器讓不同顏色的水果透出來，就會讓人充滿食慾。而且最重要的是，優格加上高纖水果，大家都會因為「體內環保」而感謝你的巧思。

Memo

「保鮮」是這道菜的重點，現做現吃，才不會拉肚子呦！

Salad

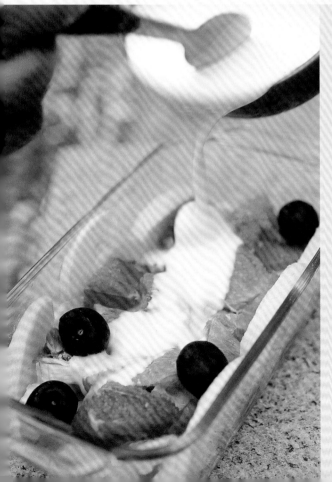

【材 料】

各色水果	份量隨意(示範採奇異果、香蕉、蘋果、鳳梨這幾種香味濃厚的水果)
原味優格	3～5盒(不是優酪乳，是像冰淇淋盒裝的那種)
養樂多	視口味而定
早餐穀片	適量(最好是含有葡萄乾和堅果的綜合穀片)

【做 法】

1. 所有水果洗好、切塊，並依水果不同顏色種類，在容器中排列美麗。
2. 將原味優格倒在一個容器中，如果覺得太酸，或是不喜歡它很重的奶味，就慢慢調入養樂多來調味，邊調味邊調勻，最後將調好的優格倒入水果裡。
3. 上桌時，可以將綜合穀片撒在最上面，也可以讓大家自行選擇要不要加上穀片。

河邊青草上的日式野炊

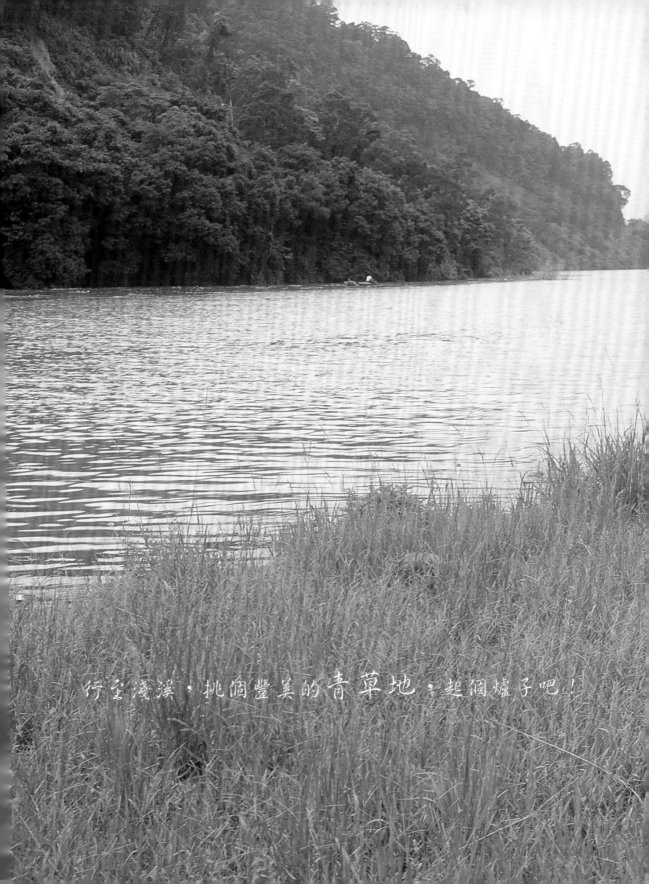

行至淺溪，挑個豐美的青草地，起個爐子吧！

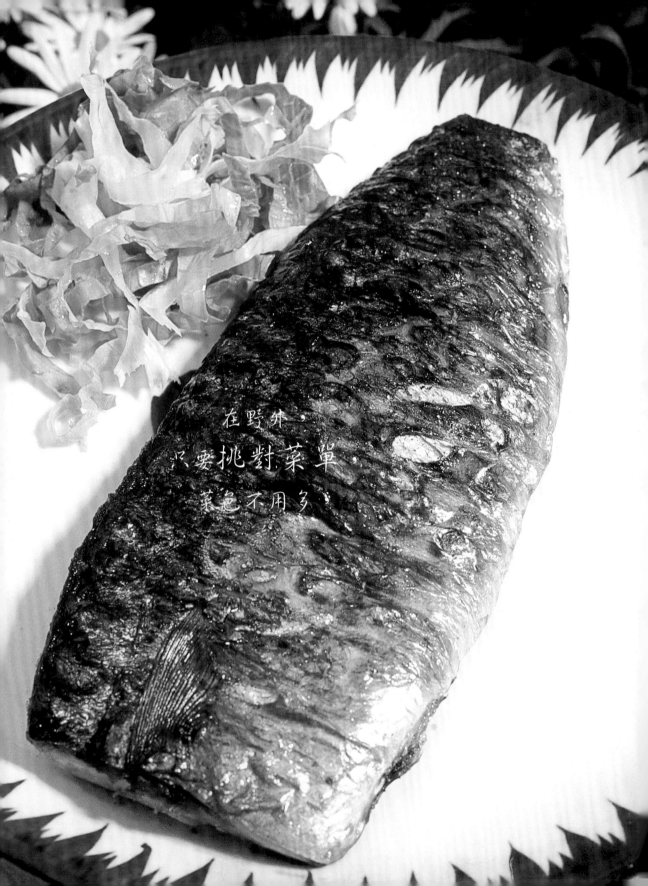

在野外，
只要挑對菜單，
菜色不用多。

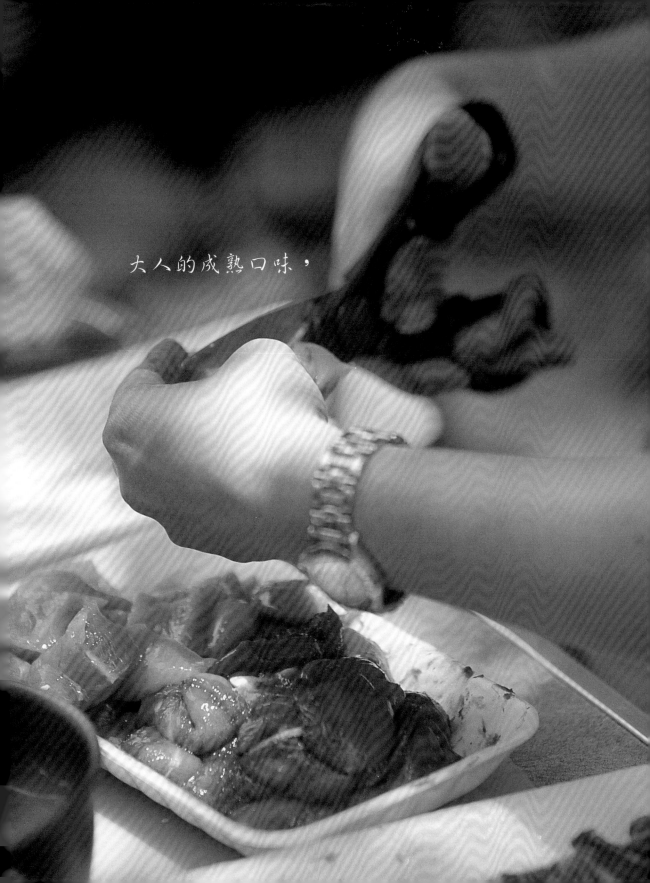

大人的成熟口味，

加上小冰箱裡的冰涼啤酒與清酒，

就能改變氣氛，

營造出日本居酒屋的味道來！

味噌雞肉串燒

Idea...

在我們的野炊食譜裡,有好幾道以味噌來做主要調味的菜色,我個人其實並不是特別偏愛味噌,只是味噌醬本身就具有很完整的調味,不需要再多加太多佐料,就可以讓簡單的食物深具特色。

當然,日本料理這幾年來的流行,也是讓這道簡單的雞肉串燒大受歡迎的原因之一。當串燒配上冰啤酒或沙瓦,誰能拒絕這種類似日本居酒屋的氣氛?

─ *Memo* ─

雞肉比較不易熟,所以要切得薄一點。也可以用其他肉類來取代,切成小丁塊的小牛肉、甚至是薄肉片捲成小捲,也都可以插在竹籤上,一起上味噌烤。

Bake

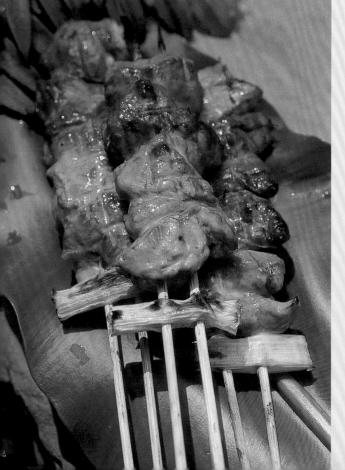

【材 料】

雞胸肉	半斤(或去骨雞腿肉)
味噌	3湯匙
醬油	少許
蔥	5~6支(只取蔥白的部分)

【做 法】

1. 先將雞胸肉或去骨雞腿肉切成約3~4公分的塊狀(注意不要太厚,以免炭烤的時候,容易外面焦黑、但裡面還沒熟透)。

2. 將雞肉加入味噌醃一下,如果味噌顏色太淺或太濃不好拌勻,就加上一點點醬油一起拌。最好可以醃個20分鐘以上,讓它充分入味。

3. 以竹籤串起醃好的雞肉和蔥段(我們只取蔥白的部分,因為蔥綠的部分烤完之後會變黑、變乾),放在炭火上以中火烤5~8分鐘,確認雞肉都熟透,就完成了。

美味豬肉丼

Idea...

不知道你有沒有類似的經驗,一群人飢腸轆轆,等著你在廚房裡用最快的時間變出食物,在這個時刻,即使你有芒刻工藝師般的刀工、千炊萬燉的廚藝,時間也將是最大的挑戰。

試試這道簡單的蔬菜燉肉,用最簡單的食物滿足大家對食物的渴望。雖不允許你可以慢工細燉,但當它和湯汁一起淋在剛煮好的白飯上……相信我,所有飢餓的胃和眼睛都會在剎那間得到滿足。

Memo

盛一大碗白飯,鋪上滿滿的、煮得軟軟的食材,淋上香氣誘人的濃稠湯汁,端上桌前,撒些七味粉,增加紅艷的視覺,也為原本溫醇的口味增添令人熱汗直流心跳加速的熱辣調味。

Braise

【材 料】

馬鈴薯	3～4個
紅蘿蔔	2支
洋蔥	2個
豬五花肉	半斤(或梅花肉片,超級市場的包裝約1包)
奶油	3～4盎司
清酒	1杯
醬油	1杯
冰糖	3大匙(或紅砂糖)

【做 法】

1. 馬鈴薯不必削皮,用刷子刷乾淨後直接連皮切塊。紅蘿蔔則可能有不同的狀況,若皮部分的土味太重,則不妨削皮後再切塊。洋蔥則橫切成年輪的形狀。

2. 鐵鍋加熱後放入2/3的奶油,將肉片加入鍋中炒熟,依序加入馬鈴薯、紅蘿蔔、清酒和冰糖,以中火開始燉煮。等所有材料都有一層醬色後,將切好的洋蔥放在最上層,加蓋轉小火繼續燉煮,洋蔥會慢慢變成漂亮的透明糖褐色,一直至馬鈴薯全熟、湯汁收至1/3左右即可。

3. 最後加入剩餘的奶油,增加湯汁的濃稠度和誘人的香氣。

蒜片牛排

Idea...

我嗜食牛肉，常常覺得有時候任何精工細燉的山珍海味，也比不上一塊上好的牛排。而牛排的好壞，肉質和部位是決定性的因素，一般來說，帶點油花的腓力是上選，但在採買的時候，真正的秘訣是：選貴一點的，通常不會出錯！

Memo

牛排的烹調，我認為最好的做法是原味炭烤，因為炭火的溫度穩定，而且帶有淡淡的炭烤香氣。如果沒有準備炭爐，也可以用帶有立體條紋的烤盤，放在瓦斯爐上烤。用烤盤而非平底鍋來煎烤的好處是，牛肉的油脂在遇熱流出來之後，會流到凹槽中，不會聚積起來讓牛排表面變成煎的質感。而且如果你注意一下，不要心急著一直翻面，讓牛排上的焗烤紋路成十字形，烤出來的牛排看起來就有高級餐廳的水準了。

至於調味的部分，好的牛排千萬不要用醬料醃，只要在烤的時候，輕撒一點鹽(海鹽尤佳)和胡椒就可以了，而這裡示範的蒜味橄欖油，也是一個簡單方便的調味方法。

Bake

【材料】

牛排	3～4片(視人數而定，可以一人一整塊，或是切片分食)
大蒜	5～6瓣
橄欖油	適量(初榨橄欖油Extra Virgin最好)
鹽和胡椒	少許

【做法】

1. 牛排買回來後，除非必要，不要用水沖洗。如果一定要沖洗，記得一定要將上面的水分用紙巾拍乾，才可以準備上烤盤。

2. 蒜味橄欖油的做法，是將大蒜切成薄片、放在錫箔製小容器中(也可以自己用錫箔紙折一個)，倒入橄欖油、再加一點鹽，就可以放在烤盤上，和牛排一起烤。

3. 等牛排都烤好、蒜片橄欖油也變得香氣四散，就直接淋在牛排上、或放在牛排旁邊讓人自行沾食。這個橄欖油拿來沾麵包也非常美味！

炭烤一夜干

Idea...

「一夜干」是日本一種魚乾的特殊製作方法，不限特定魚種，而以製作方法來命名：用少量的鹽醃、一個晚上的時間風乾，保有較多魚肉的水分，不像傳統魚乾能久貯及防腐，所以多

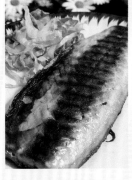

以冷凍狀態來販賣。但，為何要這樣費工製作呢？當真正試過它的美味，就會了解，因為它同時保有魚的鮮美、魚乾特殊的醃漬風味，尤其是油脂豐厚的魚類，烤的時候魚身上的油脂會慢慢滲出，讓魚皮變得焦脆，滋味迷人啊！

【材料】

日本一夜干魚乾	1條
白蘿蔔泥	少許(或新鮮紫蘇數片)

【做法】

1. 魚放在烤網或烤盤上，以中火慢烤至熟。烤的時候不要急著一直翻面，會破壞魚身的完整。如果你想更進一步展現烤魚的功夫，可以讓魚身上的「烤紋」呈平行或十字狀，就更完美了。
2. 因為魚本身有鹹味，所以不必再加鹽，可以磨少許的白蘿蔔泥放在一旁、或紫蘇葉，來調和烤魚的煙火味。

烤飯糰

Idea...

等你會做這道烤飯糰後，會有2個可能性：1.再也不吃日本料理店的烤飯糰，因為實在沒什麼學問，還賣那麼貴！2.開始變成「花式烤飯糰」專家，在家試做各式各樣的烤飯糰，除了現成的日式材料，還加上各種中式內餡(我個人很喜歡塗上四川辣豆腐乳的烤飯糰，又是一道「混血」的美食)！

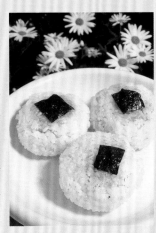

【材料】

較有黏性白飯	隨個人喜好(1碗飯可以做出2個飯糰)
柴魚醬油	少許
海苔片	適量

【做法】

1. 手稍微沾溼，將飯糰用手或飯糰盒壓成想要的形狀，然後放在烤架上用中火慢慢烤。
2. 等一面出現微焦時、翻面，用少許醬油塗在已烤的那一面上，等二面都完成即可。最後剪一小塊海苔做為裝飾。

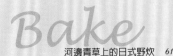

綠茶湯圓

甜點

Idea...

這個甜點的製作過程非常有「戲劇效果」。當我開始揉湯圓的時候,大家都圍了過來,有種阿嬤在表演古老手工藝的氣氛。這麼好玩的事,每個人都想捲起袖子來試一試,我們的湯圓也有了不同的大小和表情(有小朋友手指捏出來的,可愛的酒渦)。當湯圓在沸水裡煮成一個一個白色又略帶透明狀的圓球,大家眼睛裡的驚奇更深了⋯⋯湯圓不見得比市場上的傳統湯圓美味,但是我想,每一個人可能都會記得那一天,我們一起在野外捏湯圓。

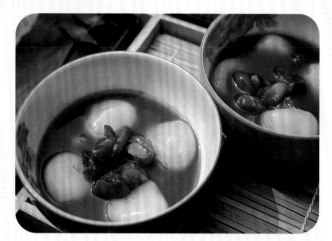

Cook

【材 料】

糯米粉	1斤(超市也有賣,約1斤1包)
砂糖	2湯匙(和在糯米粉裡面的)
綠茶粉	4湯匙
果糖	適量

> **Memo**
>
> 這道食譜還可以變化成紅豆湯圓或紅糖薑汁湯圓(以紅豆湯或紅糖煮薑汁代替綠茶)。還有一種做法是把綠茶粉加在糯米粉裡,做成淺綠色的湯圓,顏色很漂亮,也是很健康的選擇。

【做 法】

1. 先將砂糖以半碗水調開。

2. 在一個大容器裡,放進約2/3份量的糯米粉,中間挖一個小洞,慢慢注入剛才調好的糖水,從中間開始用筷子或手慢慢把糯米粉調成像軟麵團一樣的塊狀。在過程中可以再慢慢加水、小量加粉,但是最好不要大量加粉,否則會結成顆粒狀,很難調開。調好的糯米粉塊放置10分鐘,讓它能更均勻。完美的糯米粉塊會有一點點濕濕的黏手。

3. 把糯米粉塊分成2小塊,每一小塊再揉成長條狀、再從長條狀分成小方塊,然後就可以用手把它揉成湯圓狀了。你也可以用湯匙分挖粉塊,再用手直接揉成湯圓形狀,只是大小比較不容易控制。如果想節省接下來的水煮時間,湯圓就不要太大,或是揉捏成中間稍扁的形狀。

4. 煮一鍋水準備下湯圓,等水沸才開始下。直到湯圓完全浮起,拿一個大一點的湯圓起來試一下熟度,確定都熟了就可以撈起。

5. 另外煮一壺開水泡綠茶,並且用果糖或砂糖調整甜度,將煮好的湯圓放進盛有綠茶的碗裡,就完成了。

營火點亮
浪漫西餐

沁涼的晚風中點起火把，
爐上慢慢燉著濃湯，
鍋子滋滋煎著烤肉豆腐。
當天色暗下、
食物香味飄散在原野中，
就著搖曳的火光，
為精緻濃郁的餐點，
更添幾許浪漫情調。

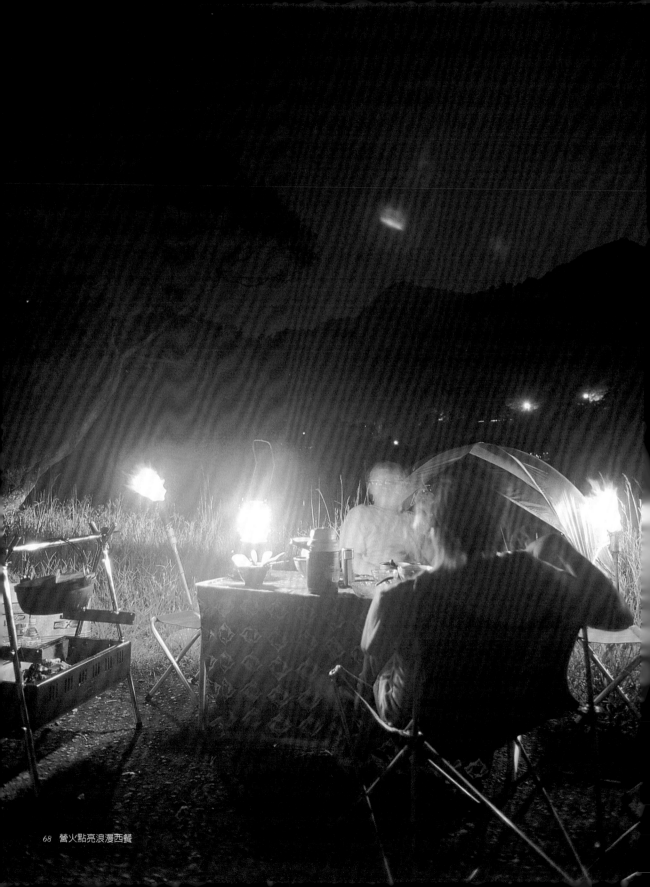

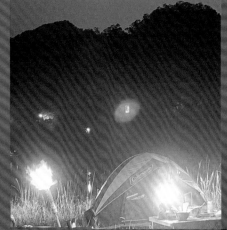

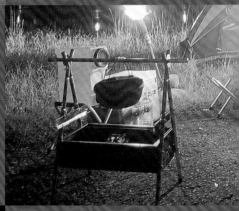

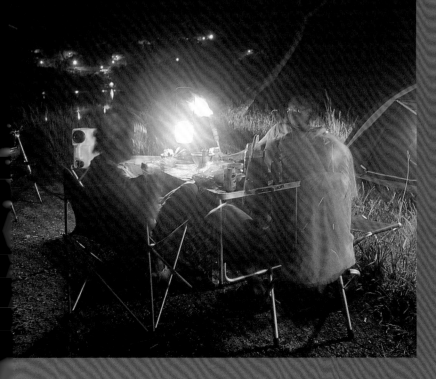

主食
日式家常咖哩飯
變身！奶汁起士燉飯

配菜
韓國泡菜烤肉
麻婆豆腐丼

湯
美式燉菜湯

飯後點心
綠茶鮮奶油豆花

日式家常咖哩飯

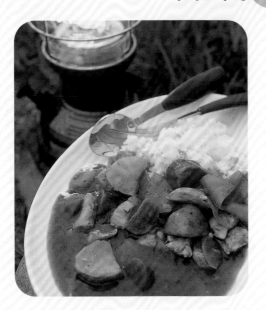

Idea...

再平凡不過的日式咖哩，它的製作重點在於——最後才放入咖哩！這樣所有加入咖哩之前的材料和步驟，都可以在最後「變身」時，成為完全不同的奶汁焗飯！

Memo

如果你希望為這一道家常咖哩增添一點細緻的口感和香氣，可以在加入咖哩塊的時候，放入現磨的蘋果泥，或是將去皮的蘋果切成碎丁，一起加入咖哩中，會讓這道家常咖哩變得有些水果的香甜氣味。

Braise

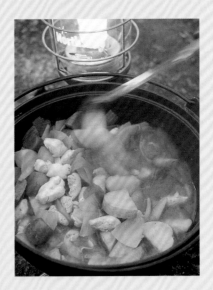

【材料】

雞胸肉	1斤(或去骨雞腿肉，切成3～5公分大小)
胡蘿蔔	2支
洋蔥	1個
馬鈴薯	2～3個(沒有削皮，只是將表面泥土以菜瓜布仔細刷乾淨)
日式咖哩塊	1/2包
橄欖油	2湯匙
高湯	2碗(或雞湯塊，也可省略)

【做法】

1. 將洋蔥、胡蘿蔔、馬鈴薯切塊，切塊的大小可以依自己的烹調時間來考量，如果你沒有時間煮太久，就將材料切小塊一點。

2. 將洋蔥放入有橄欖油的鍋中炒香，接著放進雞肉，當雞肉炒到表面都變成白色的時候，加入其他材料、略炒一下，放入2碗的高湯或水，悶煮至所有材料都熟軟(馬鈴薯是指標性的材料，當馬鈴薯變得鬆軟了，其他的材料也應該都熟了)。

3. 等到所有材料都煮軟了，湯汁也收得差不多的時候，加入日式的咖哩塊，以中火再加熱約5分鐘，就完成了這一道家常的日式咖哩。

變身！奶汁起士燉飯

Idea...

所有燉煮得濃稠的食物，做法跟材料都是很像的。差別只在於，最後加入什麼樣的調理醬？就可以變成完全不一樣的料理。

Memo

如果沒準備、或是買不到速食的白醬，可以加入鮮奶油、牛奶，和少許白酒來代替。在這裡我們不加麵粉做白醬，因為鍋裡的馬鈴薯本身已經有澱粉的濃稠度了。

Braise

【材 料】

同咖哩飯，少了咖哩塊。

【外加材料】

日式速食奶汁醬料	1包
奶油	約4盎司
起士	適量(或起士粉)
鹽和胡椒	少許，調味

【做 法】

1. 將前一道咖哩在步驟❷的材料分出來，加入牛奶味濃郁的白色醬汁和奶油，這時候要注意先將火量調成小火，否則很容易燒焦。小火慢煮，邊煮、邊攪動，直到所有材料都熟軟。

2. 淋在飯上後，再趁熱撒上起士(或起士粉)即成。(如果在家裡做，可以將奶油飯放入烤箱，烤個5分鐘，就會有一層美味的起士皮了)。

韓國泡菜烤肉

Idea...

不知道從什麼時候開始,中秋節變成了全民烤肉節。不管是在戶外或是狹小的陽台,炭火一架就開始無所不烤。但老實說,很多人的烤肉大餐實在不甚美味,因為不管什麼食材,都塗上現成的、重口味的烤肉醬,當然口味也千篇一律。

這個帶點韓國風的烤肉,是我們家派對常出現的一道菜,因為保留了肉的原味(不沾醬烤,所以不用洗難洗的烤盤或烤架),而且有韓國泡菜的酸辣和生菜的清爽,是很好的開胃菜,當然,份量多一點,也就是一道肉類主菜了。

Memo

上桌時,依生菜、牛肉片、韓國泡菜、蔥絲的順序從下到上排列,或是請客人自行動手依口味選擇材料。包成一小包後,直接用手拿著捲著吃,是最道地的韓式吃法喔!

Bake

【材料】

去骨牛小排肉片	隨意(或帶油脂的牛里肌肉)
萵苣生菜	隨意(或顏色較綠的波士頓萵苣)
韓國泡菜	隨意
蔥	少許

【做法】

1. 先準備好生菜,將萵苣從底部切一個「口」字形,然後放在水龍頭下沖,它會自然一片片地完整分開,省去容易剝碎的問題。沖洗完將菜放入冰箱冰鎮一下,去除多餘水分。
2. 蔥縱切成絲、再切段,然後泡在冰水裡,會捲成漂亮的捲絲狀。
3. 將肉片放在燒熱的烤盤或烤架上,烤成5～7分熟時最美味,只要撒鹽和胡椒調味即可。

麻婆豆腐丼

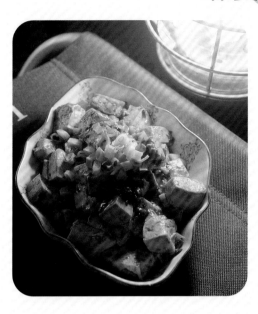

Idea...

麻婆豆腐是我家的一道家常菜,最常用於臨時有客人來、但家裡沒什麼材料時。只要2塊豆腐、一點絞肉和好吃的四川豆瓣醬,就可以變出一道下飯的好菜。

但是把麻婆豆腐放在飯上、變成一道主食,則是從電視上日本美食節目得來的靈感。野炊的時候,有這麼一道又熱又辣的丼飯,我想喜歡吃重口味的人都會喜歡。

Memo

起鍋前撒一點花椒粉,才算真正做出「麻」的味覺層次,讓整道料理又麻又辣,非常夠味。如果真的不喜歡這種口味,也可以省略。

Stir

【材 料】

豆腐	2塊(傳統的老豆腐或是盒裝的木棉豆腐)
豬絞肉	4兩(約1/2碗)
辣豆瓣醬	3湯匙
沙拉油	1湯匙(或橄欖油)
醬油	2湯匙
米酒	1湯匙
大蒜、薑末	1湯匙
太白粉	1湯匙
蔥花	少許
花椒粉	少許
高湯	1碗(或水)

【做 法】

1. 豆腐切丁,略將水分瀝乾,備用。

2. 油、蒜末及薑末在鍋子裡炒香,放入絞肉繼續炒,等到沒有紅色的血色時,加入醬油、米酒和豆瓣醬,再繼續拌炒勻,約1分鐘。

3. 加入1碗的高湯(或水),等到煮沸後加入豆腐,要讓湯汁蓋過豆腐約1公分的高度,以中火加熱讓豆腐慢慢入味,大概需要至少5～6分鐘的火候。在過程中不要一直翻動豆腐,才不會讓豆腐變得碎碎的。

4. 等到豆腐入味也上色後,加入太白粉水稍微勾芡、加入蔥花,麻婆豆腐就完成了。把它趁熱連湯汁澆在飯上,就可以準備上菜了。

美式燉菜湯

Idea...

這道菜是小朋友們的最愛,因為有蕃茄酸酸甜甜的湯底,再加上裡面的螺旋義大利麵,非常合小朋友的口味。它是一道湯,可是如果配上法國麵包或牛角麵包,也可以是一道主菜。

Memo

其實這是美國「Minestrone」這道湯的「簡約版」,只是少了大麥(Barley)等雜糧。在美國餐廳裡喝這道湯時總覺得太鹹,所以在口味上調淡了一點,如果你喜歡清淡一點的口味,也可以省略培根,就是一道接近素食的蔬菜湯了。

【材料】

培根	2片(切塊,也可省略不放)
奶油	3湯匙(也可用橄欖油代替)
美國芹菜	1/2顆
胡蘿蔔	3條
馬鈴薯	2個
洋蔥	1個
螺旋通心麵	1/4磅(市售通常1包為1磅)
乾燥的月桂葉(Bay Leaf)	少許(或洋香菜Parsley,調味用的)
蕃茄醬	6湯匙

【做法】

1. 所有蔬菜切成一口大小的方塊。

2. 奶油與培根略炒一下,等香味出來,陸續放進洋蔥、胡蘿蔔、芹菜,炒約3~5分鐘變軟後,再放進馬鈴薯、4碗高湯(或水),及月桂葉或洋香菜,最後放入螺旋通心麵,蓋上鍋蓋,以中火燉約15~20分鐘。

3. 最後以蕃茄醬、鹽和胡椒調味,就可以了。

綠茶鮮奶油豆花

Idea...
這道甜點唯一的訣竅在「組合」，但是效果不錯，是個不到10分鐘就可以完成的甜點。

Memo

盒裝的甜豆花也可以切成丁或細條，放在盛有綠茶的大碗裡，這樣可能別人就更猜不出來，這道甜點究竟用了什麼神奇的材料？

喜歡紅豆的人，可以直接把豆花加上熱熱的紅豆湯，變成紅豆豆花，在有點冷的秋天吃這道甜點，會讓人幸福地想要掉眼淚。同理，加上花生湯也可以，天氣更冷時，加點薑汁，驅寒效果一級棒！

Dessert

【材 料】

盒裝甜豆花	視人數決定份量(我通常會選擇花生口味)
綠茶粉	每1人份約1湯匙
氣壓罐裝鮮奶油	少許(裝飾用)

【做 法】

1. 以冷水調開綠茶粉成綠茶水，備用。
2. 將盒裝豆花倒在小碗裡，倒入綠茶水，如果覺得太苦，可以加一點果糖。
3. 最後在豆花上擠上鮮奶油，就大功告成了。

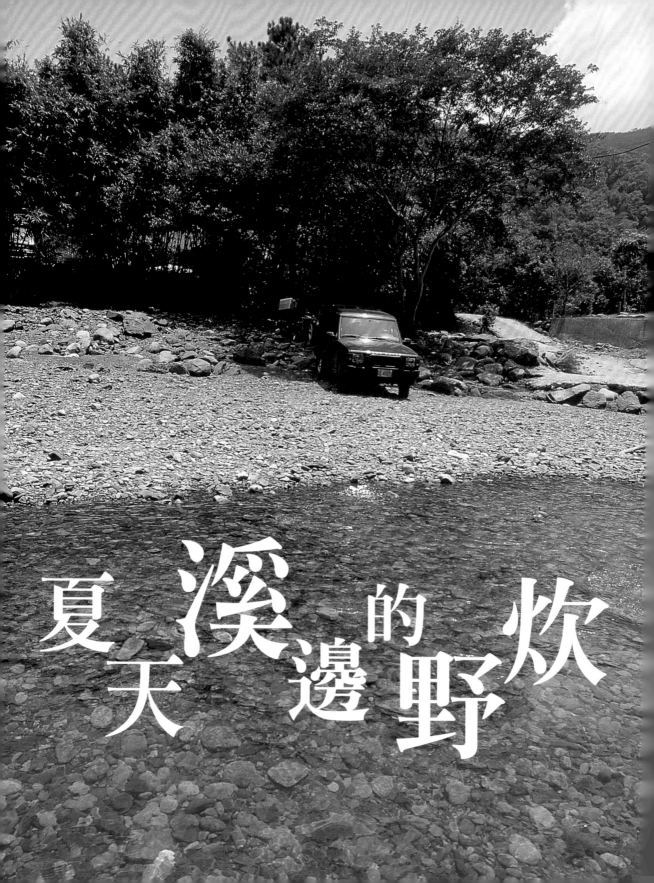

夏天溪邊的野炊

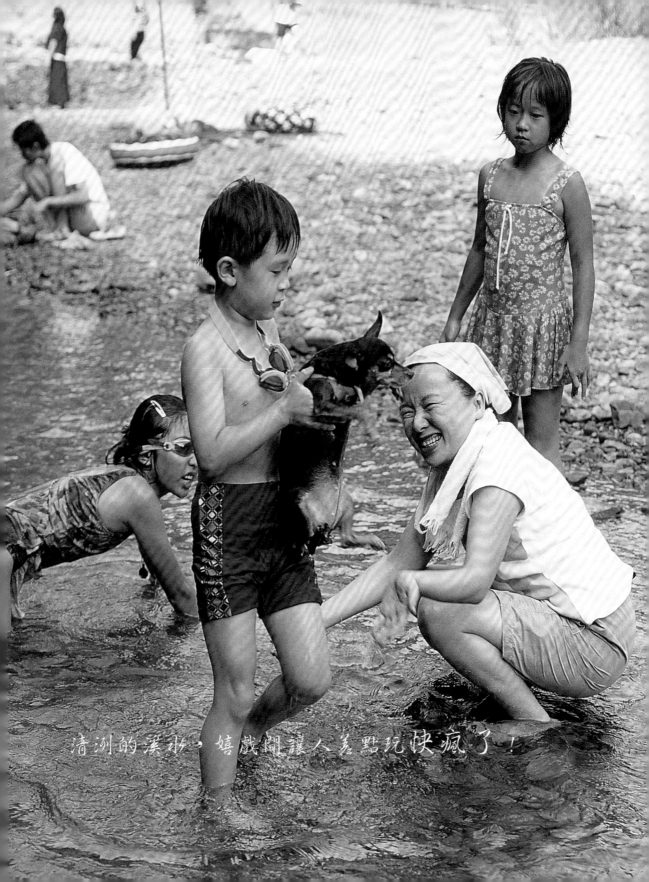

清澈的溪水，嬉戲間讓人差點玩快瘋了！

溪水冰冰涼涼的…

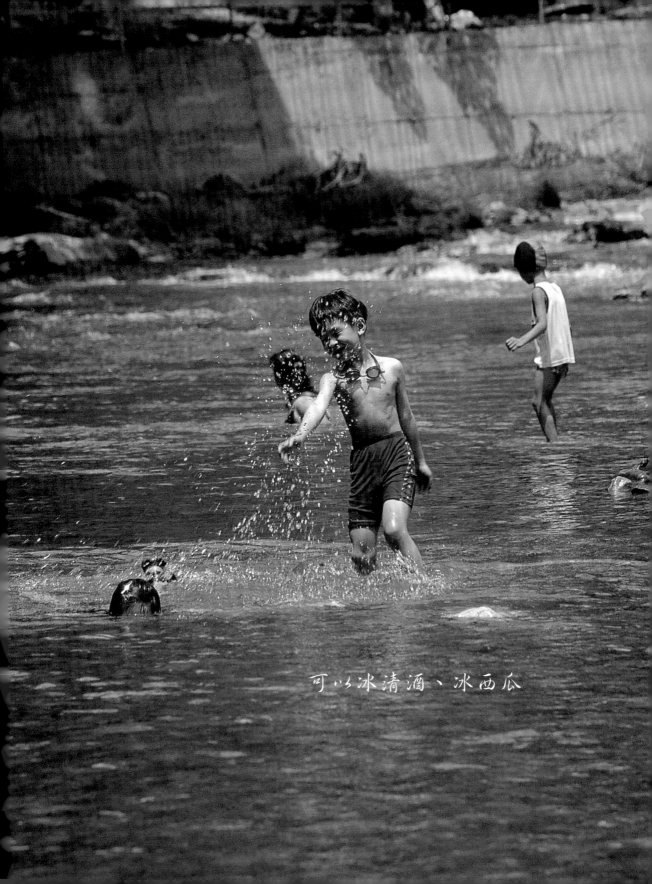

可以冰清酒、冰西瓜

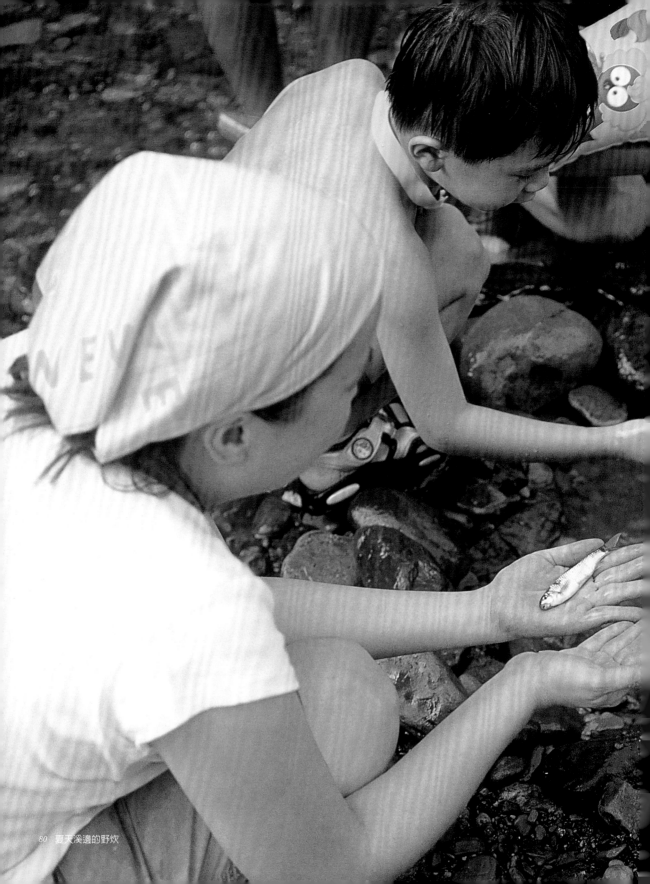

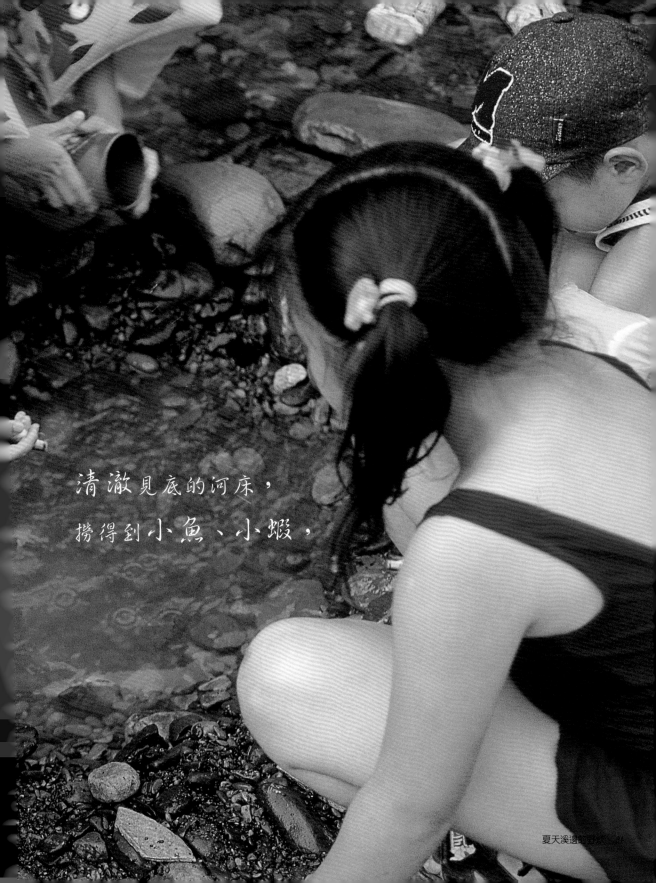

清澈見底的河床，
撈得到小魚、小蝦，

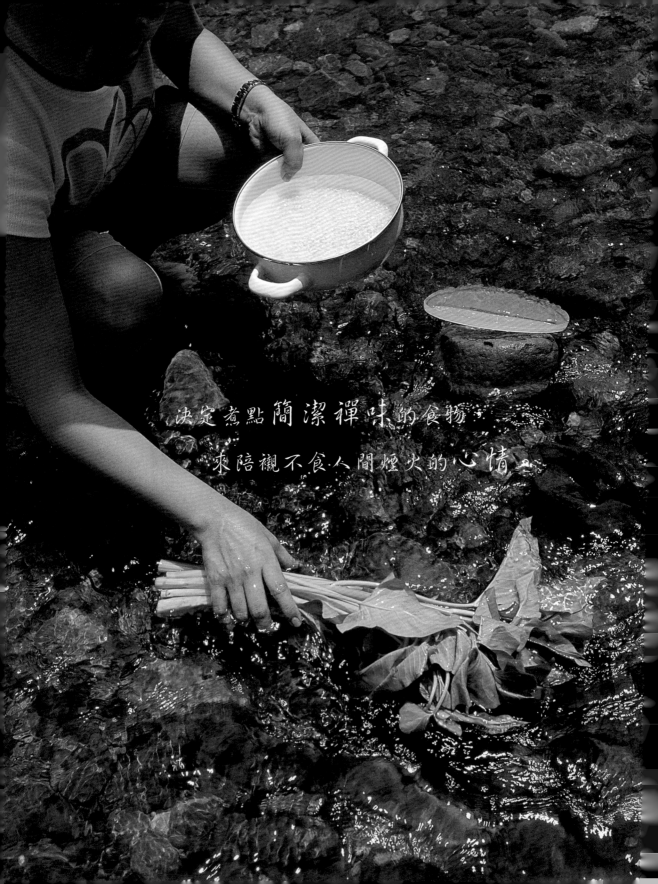

決定煮點簡潔禪味的食物，

來陪襯不食人間煙火的心情。

那個下午，

在樹蔭下的溪邊洗菜和打水漂，

那個接近古早味的、美好的自然生活。

辣芥茉沙拉

前菜

Idea...

是的，夏天真的來了，是那種中午會讓人吃不下飯、周末也讓人不想接近廚房打開瓦斯爐的熱。來個沙拉吧，不能是那種醬汁黏膩膩的沙拉，而是為了要符合「辣得開胃」的渴望，我們一起來做個夠嗆的沙拉。

這道沙拉最大的特色在醬汁，是用綠芥茉、橄欖油和白酒醋調成，如果覺得專程買白酒醋太麻煩，就加一點白酒和白醋也可以，主要是需要白酒的酒香，讓辣味的後段多一點果香層次(這句話好像忽然被「品酒家」附身)。至於三者的比例，我的做法是，相信你的舌頭，不辣就多加點芥茉、太稠就多加點白酒，相信自己的創意，你也可以把它變成你們家的獨門沙拉醬。

如果你還想再進階，這道菜也可以加上一些煮熟的蝦仁或白肉魚做成海鮮沙拉，因為醬料中有哇沙米，怎麼想像都相信那口味絕對是超讚。

青脆小秘訣

準備生菜時，最好是用手撕而不要用刀切，而且要記得，最後一道清洗手續最好用冷開水、再用紙巾擦乾或稍微甩乾，然後再放進冰箱裡冰一下，生菜就會變得冰涼青脆；如果真的來不及或冰箱不夠大，也可以直接在生菜上放冰塊冰鎮，記得最後從下面濾掉多餘水分。

Salad

【材 料】

波士頓萵苣	1大顆(一般的萵苣和芹菜也很合適)
碗豆嬰	1盒(生的碗豆嬰有一點辛辣，非常合適)
綠芥茉醬	適量(就是俗稱的哇沙米，日本製，小牙膏狀包裝的那種最佳)
葡萄白酒醋	適量
橄欖油	約為醋的1/2份量
鹽和胡椒	少許

【做 法】

1. 所有生菜洗淨、瀝乾。
2. 撕成適口大小。
3. 所有調味料依人口味調勻，淋在生菜上就完成了！

主菜1
中式炭烤肋排

Idea...

這道菜最難的地方，在於火候的控制，如果火力太大，很容易外面烤焦了、但接近骨頭的地方卻還是生的，所以一定要以小火慢慢地烤。

因為烤的時候不再刷醬汁，所以醃肉的時間最好也久一點，讓肉能充分浸入醬色和入味。

Memo

同樣的調理方式，也可以運用在牛肋排或是羊排上，差別只在於，豬排一定要烤到全熟，而羊排與牛排最好的火候，就是表面烤得略微酥焦、裡面柔嫩略呈粉紅色，一口咬下肉汁奔流，真稱得上是極致享受。

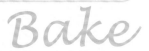

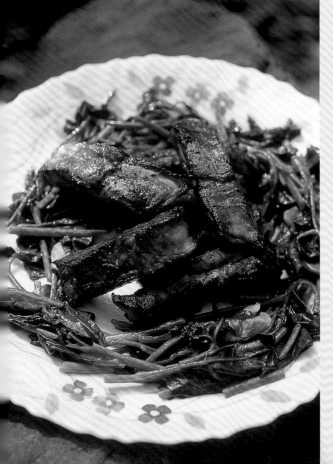

【材 料】

豬肋排	1斤半(請肉販幫你切薄一點，只取最靠近骨頭的那一小塊肉)
蔥薑末	1湯匙
蠔油	1湯匙(或叉燒醬)
醬油	3湯匙
米酒	1湯匙
砂糖	1/2湯匙

【做 法】

1. 醬油、米酒、砂糖、蠔油(如果用廣式叉燒醬，會帶點紅色)、蔥、薑末倒入容器，調勻。
2. 肋排放入容器中醃，用手抓拌一下，讓肋排的每一部分都充分沾到醬汁。
3. 將肋排放在烤架上，用小火烤約15～20分鐘，即完成。

主菜2

茶泡飯

Idea...

日式茶泡飯只要電鍋或冰箱裡有一碗飯,就可以
做,比冷凍水餃還方便。聽說在日本茶泡飯主要
是消夜,尤其是去居酒屋喝酒的人,如果肚子
餓,這時候茶泡飯就是上上之選。

在溪邊的這次野炊,因為一開始下水,大家都快
玩瘋了,這時候也不必太講究,先來碗茶泡飯墊
個底,再開始準備其他的食物吧!

五星級秘訣

在示範中,我放上了一點去刺的烤魚,讓它感覺
起來不那麼速食。同樣的,如果你要奢華地放上
一點鮪魚生魚片在飯上也可以,記得擠上一點哇
沙米醬,就搖身成為茶泡飯的五星級版本了!

【材 料】

米飯	1碗(可以現煮,也可以從家裡用保鮮袋裝好帶出來)
日本茶漬包	1包(若不喜歡太鹹,可以減量。日系超市都有出售,有梅子、鮭魚、海苔等多種不同的口味)
其他材料	隨意

【做 法】

1. 煮開水。
2. 將白飯盛裝在碗裡,撒上茶漬包,
 用煮沸的開水沖下去就完成了。

Infuse

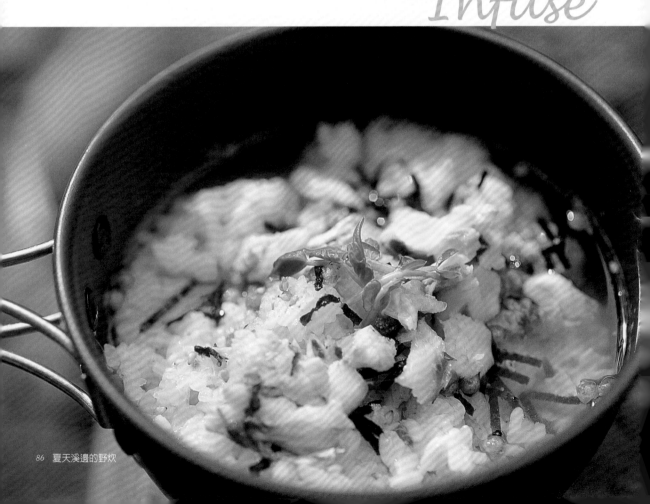

獨門胡椒蝦

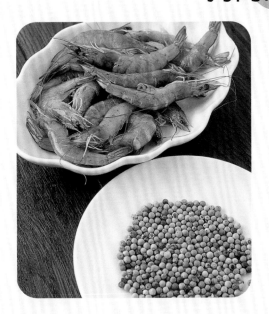

Idea...

又嗆又辣的胡椒蝦，絕對是夏天「以毒攻毒」
的必殺秘技。當沾滿了胡椒的蝦子連鍋子一起
端上桌，每個人忙著剝蝦殼，邊喊辣邊又想趁
熱吃，不能停下來的樣子，就是對這道創意菜
最大的讚美了。

Memo

這道菜是從台灣的一些泰國蝦專賣店得來的靈
感(在這樣的店裡，一份胡椒蝦動輒要600～800
元)，在我的獨門版本中，少了酒味，但多了檸
檬的微酸和清香。

Saute

【材料】

蝦	依個人喜好決定(以白色的蘆蝦最佳，但沙蝦也可比照辦理)
白胡椒粒	2～3兩(一般中藥店有售)
鹽	2大匙
檸檬	2粒

【做 法】

1. 將蝦子帶殼洗淨，儘量把水瀝乾。

2. 白胡椒粒和鹽一起放入食物調理機(或果汁機、咖啡磨豆機)中打碎，注意不要打得太碎，大約是粗砂糖的顆粒感即可。

3. 把磨好的胡椒鹽放入鐵鍋中(不要放油)以中火炒熱，炒到大概胡椒變得微黃、而且有香嗆味散出時，就放入蝦子，儘量把每隻蝦子用胡椒顆粒埋起來，讓它受熱均勻，蓋上鍋蓋約2分鐘。因為蝦子在煮熟的過程中，會滲

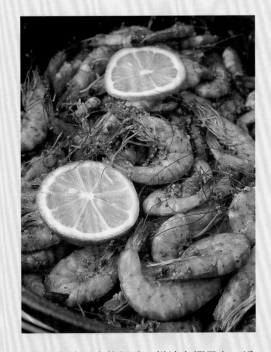

出一些水分，所以再開鍋時，蝦子變紅熟透後，胡椒會像沾了水的細砂一樣沾在蝦子上，這時再擠入準備好的新鮮檸檬汁，增加一些香味，攪拌均勻就可以直接上桌了。

蛤蜊味噌湯

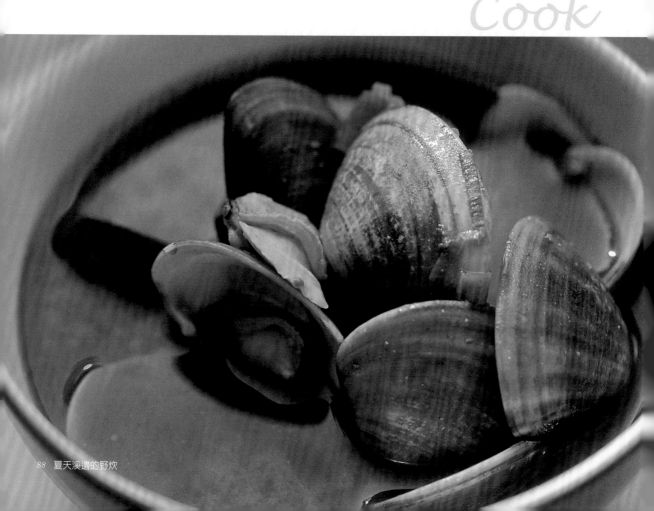

Idea...

這個蛤蜊味噌湯可以讓大家跳開習慣的薑絲蛤蜊湯，換個新口味。

Memo

煮味噌湯有一個簡單的通則，就是最後等所有食物都煮熟了之後，才加入味噌。簡單的蛤蜊湯是如此，味噌魚湯也是這樣，先從冷水煮魚塊，等湯汁煮沸之後再加入調勻的味噌，最後再加大量的蔥花。因為味噌本身就有鹹味，所以應該以味噌的濃度去調整鹹味，而不需要再加鹽。

【材料】

蛤 蜊	1斤
味 噌	3湯匙
蔥 花	2湯匙

【做法】

1. 將洗淨也吐好沙的蛤蜊放在鍋中，從冷水開始煮。
2. 同時將味噌醬與少許的水調勻，直到確認沒有結塊，可以通過濾杓即可。
3. 等到湯開始沸騰、蛤蜊也開始開口，倒入調好的味噌，等到湯再次煮開，加入蔥花，滾一下就可以準備起鍋。

Cook

烤蘋果甜點

Idea...

這道甜點是美國中西部家常蘋果派的簡易版，其實主要的原則只有：熱蘋果＋奶油＋糖＋一點酒＝一道甜點美食。所以你可以把所有的蘋果去皮、切丁後，放入材料一起烤；或是為了「美型」，把蘋果切半挖空、再填入材料去烤，兩者口味類似，但外型不同。

Memo

因為中國人大部分不太喜歡肉桂的味道，所以在此將它省略。但如果你想把這個甜點做得再道地一點，可以在放砂糖的同時，也加上少許肉桂粉。我有一些嗜甜食的朋友，發現烤好的熱蘋果淋上市售的巧克力醬，也是一種很迷人的吃法。

Bake

【材 料】

蘋果	4個(每1/2個蘋果為1人份)
砂糖	8湯匙
無鹽奶油	約8盎司(在室溫下切成小丁狀，方便拌勻)
白蘭地酒	8湯匙(或威士忌酒)
有葡萄乾的早餐穀片	8湯匙(可省略)

【做 法】

1. 蘋果對切，用小刀小心將果肉取出。取出的果肉去掉蘋果心後，切成約1公分立方的小塊。

2. 將切好的蘋果和其他所有材料(不包括穀片)放在一個大的容器裡拌勻，然後再分裝到挖空的蘋果中。

3. 將填好的蘋果半個、半個用錫箔紙包好，確定面朝上放在有密蓋的鐵鍋內，用中火慢慢烘烤，大約需要20～30分鐘的時間(也可以包好後，放在烤架上烤，可是大約需要再多10分鐘的時間)，烤好後趁熱撒上葡萄乾穀片，就可以和眾人一起分享了。

冬天山上的
歐風全餐

留著殘楓的寂靜山上，
因著我們的談笑聲與切切洗洗的煮飯聲響熱鬧起來。
有什麼比一鍋又熱又帶有香濃起士的法國洋蔥湯，
在接近零度的山上，更能溫暖人心？
因為可以和朋友共享那一鍋熱湯，
還有爐火邊的溫熱，
我又更喜歡我野炊主廚的客串角色。

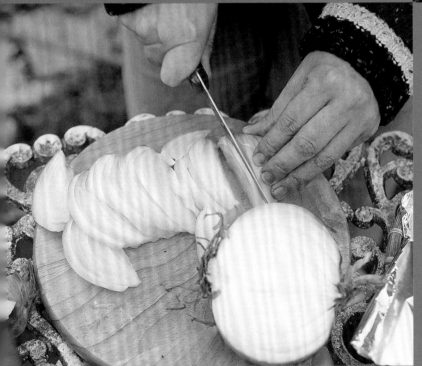

————————————————

前菜

原味烤蕃茄

主餐

迷迭香豬排
鮮蝦蕃茄燉飯

甜點

法國白蘭地煮橘子

濃湯

法國洋蔥湯

————————————————

原味烤蕃茄

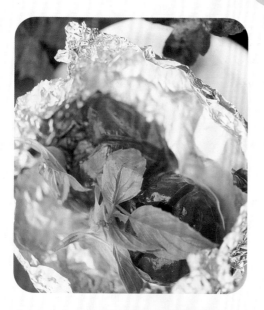

Idea...

即使是野炊，健康的蔬菜也是必需的，但是，誰會想在天寒地凍的時候，吃下冷冷的沙拉？試試這道原味烤蕃茄，它像是一道原味的熱食沙拉，而且，放在烤爐邊加熱就可以了，一點都不麻煩。

Memo

如果沒有九層塔，也可以省略，或是撒一點柴魚醬油，就是比較和風的口味了。

Bake

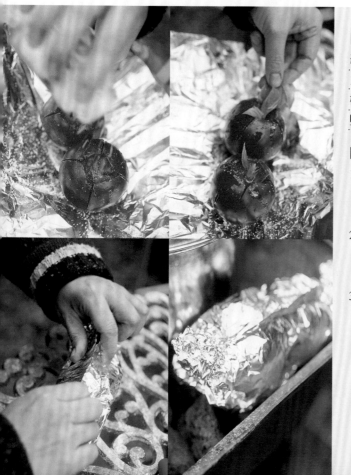

【材料】

紅蕃茄	看人數，每人1～2顆
九層塔	少許
橄欖油	少許
鹽	少許

【做法】

1. 將蕃茄洗乾淨、切掉蒂端之後，在上面切一個小小的十字孔，撒上一點鹽和橄欖油做點調味。
2. 將幾葉九層塔塞入十字孔中，每二個蕃茄用錫箔紙包在一起，放在爐邊烤個10～15分鐘即成。
3. 上桌前放上新鮮的九層塔裝飾。

迷迭香豬排

Idea...

這道菜原始的義大利菜食譜，是用未成年的極嫩小牛肉(Veal)來搭配迷迭香和蒜味。但是小牛肉在台灣一般市場並不容易取得，而且近來因為環保及人道的緣故，也不太流行吃小牛肉，所以我就試著以豬排來做這道菜，效果相當不錯。我想是因為台灣豬肉的品質很好，所以如果可能，買豬排的時候挑選品質比較好的黑毛豬肉(現在有些超市也有標明，在價格上稍貴一點點)。至於豬排帶不帶骨頭都可以，我個人比較喜歡啃骨頭附近的肉，所以選擇帶骨的部分，但相對來說，煎的時間會比較久。

Panfry

Memo

切檸檬皮的時候，注意不要切到白皮的部分，否則會有少許苦味。

【材料】

豬排	1斤(約切成5～6塊)
迷迭香(Rosemary)	適量(新鮮或乾燥的均可)
蒜頭	數瓣
檸檬皮	少許
煙燻肉腸	4～5條(也可以省略)
鹽和胡椒	少許，調味用

【做法】

1. 為了入味和保鮮的理由，豬排可以在家裡先拍打好(或是請肉販先幫你處理好)，加鹽和迷迭香一起放在保鮮袋裡醃好。如果有準備煙燻肉腸，也可以一併放在袋子裡，會讓豬排帶有一些煙燻的香氣。

2. 放1匙橄欖油進鍋，先放入蒜頭爆香，等大蒜變得微黃、而且香氣出來了，就放入豬排和肉腸，用中小火慢慢煎。如果豬排切得比較厚，每一面都需要煎約3～5分鐘的時間，所以不要急著一直翻面，橄欖油會將豬排煎成漂亮的金黃色脆皮。

3. 等豬排煎得差不多了，可以用筷子插到靠近骨頭的地方，確認豬肉的熟度。同時準備好新鮮的檸檬皮絲放進鍋裡，就可以準備裝盤了。上桌前以胡椒和鹽調味。

主菜2

鮮蝦蕃茄燉飯

Idea...

燉飯，是義大利菜裡的「Risotto」，是我自己很愛做的派對菜，雖然有點小小費工，但是一定會贏得一致性的讚賞！

Memo

因為是燉飯，所以要注意不要把它煮成糊爛的鹹稀飯。我習慣的最理想熟度，是米剛好熟、但是每顆米的形狀都還完整漂亮，不會糊爛。在義大利，他們喜歡的Risotto是每粒米還要有一點硬心，但大部分的中國人不太能接收「夾生」的米飯，所以你可以試著控制你要「中國口味」或是「義大利口味」。

Braise

【材 料】

新鮮蝦子	約6兩～半斤(或蝦仁)
紅蕃茄	3個(切塊或以切塊蕃茄罐頭1罐代替)
壽司米	2碗(泡過30分鐘水)
大蒜	數瓣
九層塔、起士	適量(或以Pamegano Cheese粉代替)
橄欖油	適量
雞湯高湯	適量(或高湯塊)

【做 法】

1. 大蒜爆香後放進切塊蕃茄(在這裡，沒有像高級餐廳一樣，將蕃茄去皮去籽，因為覺得差別不太大，當然你可以用比較講究的做法)，慢慢將蕃茄炒軟至略微出汁。

2. 倒入泡過水的壽司米和蕃茄拌勻，加高湯和水(如果有白酒，也可以加進一點增加風味)，至超過米的高度約3～4公分，再將蝦子放入，蓋上鍋蓋用中火讓米飯稍微悶個5分鐘。

3. 打開鍋蓋，如果鍋裡還有很多水分(類似台式稀飯)，就稍微翻炒一下，讓它繼續慢慢收乾，如果水分已經差不多收乾了，就試試米的熟度。

4. 等到米的熟度剛好，就開始起鍋前的調味。放少許鹽和胡椒，如果是塊狀或絲狀起士，就要加在鍋子裡，讓米飯間有點黏性，增加口感和香氣，如果是起士粉，可以最後再加。如果不喜歡起士，起鍋前加一小塊奶油，同樣也會增加香氣和米飯的光澤。最後以九層塔裝飾。

法國白蘭地煮橘子

Idea...

這是一道很「成人」的甜點，因為它在橘子的果香中帶著一點酒味。可以單獨當成水果類的甜點來吃(在冬天，熱熱的甜點相當受歡迎)，它也可以配上原味起士蛋糕或是水果蛋糕，都會讓原本平凡的甜點變得獨一無二。

如果是在家裡做這道甜點，我最喜歡用它來搭配香草冰淇淋，冷熱交融的口感，橘子和香草的香氣完美結合……因著想到它的美味，這成了會讓我邊做邊微笑的一道甜點。

Memo

剝除橘子的果膜，可能是準備這道甜點最花時間的準備步驟，建議不妨請朋友一起幫忙，讓大家多一點參與感，而且也不會懷疑後來出現的這道「法式甜點」真的是你親手現做的！

Cook

【材料】

橘子	5～6個(剝皮去籽，並去除果瓣上的白膜)
奶油	1/2條，或約3湯匙的份量(無鹽奶油更佳)
白蘭地酒	3湯匙
冰糖	3湯匙(或砂糖)
葡萄乾	2湯匙

【做法】

1. 葡萄乾放進乾淨的小容器裡，倒入白蘭地，讓葡萄乾充分吸收酒，變得飽滿。

2. 將2/3份量的奶油放入中溫的鍋子中，等奶油融化後(小心，不要讓奶油變焦黃)，放入剝好的橘子，稍微煎一下。等橘子因受熱逐漸出現水分，倒入糖、葡萄乾和白蘭地，轉小火讓糖、酒、橘子煮成濃郁的醬汁，約3～5分鐘的時間。小心不要讓湯汁煮乾。

3. 最後加入奶油的這個步驟，會讓湯汁變得更濃郁，同時試一下甜度，就可以起鍋了。

法國洋蔥湯

Idea...

有越來越多的人請朋友在家吃飯時，煮西餐或義大利麵，因為不必犧牲主婦在廚房裡熱炒上菜，烹調時油煙少，也較符合現代人的家居空間和習慣。但西餐裡的湯，可是一件麻煩事，好幾次參與朋友家庭餐會的經驗，發現雖然準備了精采的主菜、沙拉和義大利麵，但上來的第一道湯，卻是大家都熟悉的麥當勞玉米濃湯(因為來自同一家濃湯罐頭)，不免有點可惜。

這道「法國洋蔥湯」是我認為西餐裡比較簡單的湯品，因為不需要果汁機磨碎和過濾等麻煩過程，材料也還算簡單，尤其是加上法國麵包和起司的份量，如果是午餐或Brunch，再加上一道沙拉或火腿冷盤就已經是豐富的一餐。

【材 料】

洋蔥	大的1個，小的2個
牛肉高湯塊	2個(需要在大一點的超市購買，例如日系百貨的超市)
奶油	4盎司
麵粉	2湯匙
法國麵包	1/2條
起司	依口味調整(Chedder Cheese 最佳，其他種類的也可以替代)
鹽和黑胡椒	少許

【做 法】

1. 鍋裡先放奶油，以中火拌炒切成細絲的洋蔥。洋蔥會先由硬變軟、出水分，然後慢慢變成金黃色，至少需要大概5分鐘以上，要小心不要因為火太大而炒焦，持續攪拌。

2. 麵粉以小篩子篩過後平均撒入炒鍋中(過篩的意義，在這裡是避免麵粉結塊)，當麵粉都融入洋蔥後，加入牛肉高湯塊和先煮沸的熱水，用大火煮10～15分鐘。因為加了牛肉高湯塊的關係，湯的顏色會呈類似公文袋的顏色，洋蔥也幾乎都融在濃湯裡，以鹽和黑胡椒調味(這道湯因為洋蔥有自然的甜味，需要較多的鹽來調味)。

3. 法國麵包切厚片，同時將起司切絲、撒在麵包上。最後將湯盛在湯盤或湯碗中、麵包放在湯上，放入烤箱加熱3分鐘，只要起司完全融在麵包上，即可趁熱上桌。如果沒有烤箱，也可以放入微波爐中，以強微波約1～2分鐘，但是要記得注意容器的耐熱度(野炊時，就擺在火旁熱一下也可以)。

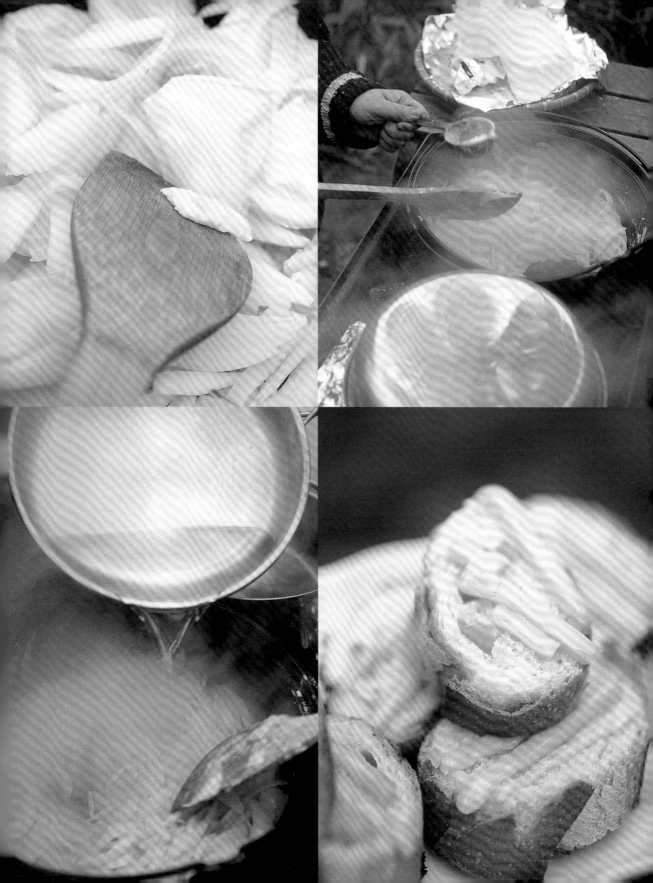

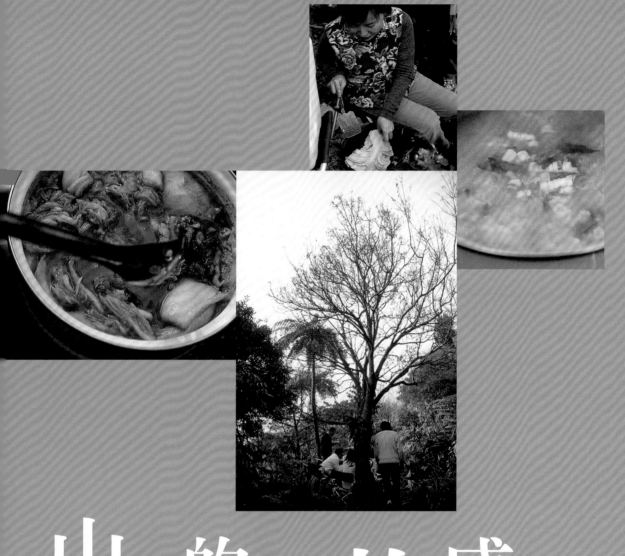

山裡的野炊盛宴

make a real Party !

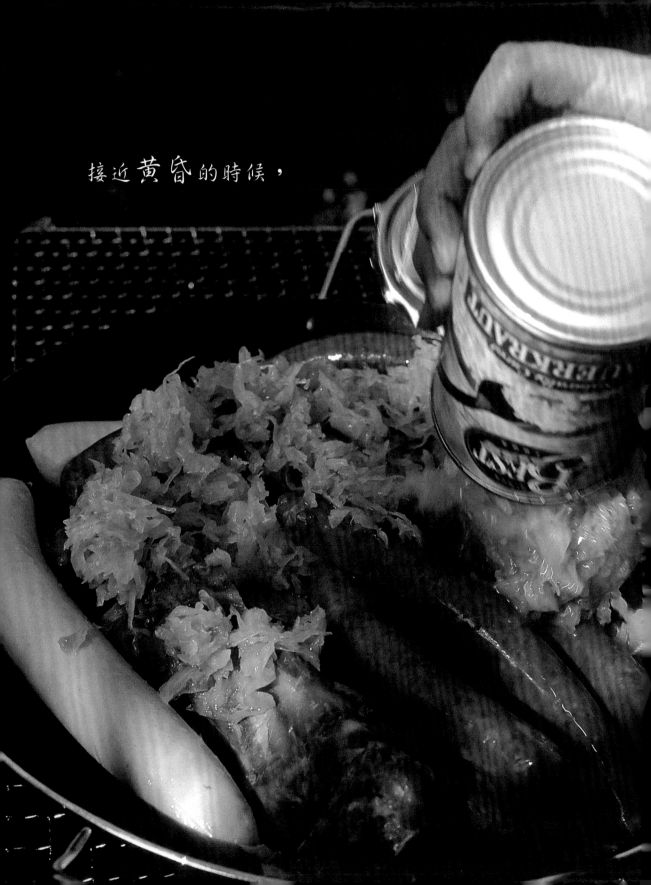

接近黃昏的時候，

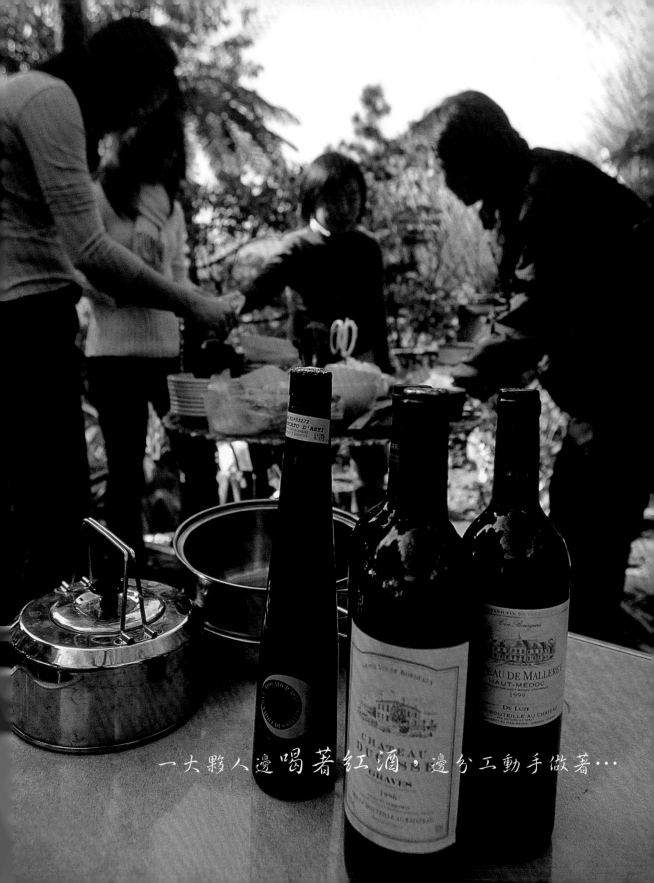

一大夥人邊喝著紅酒，邊分工動手做著…

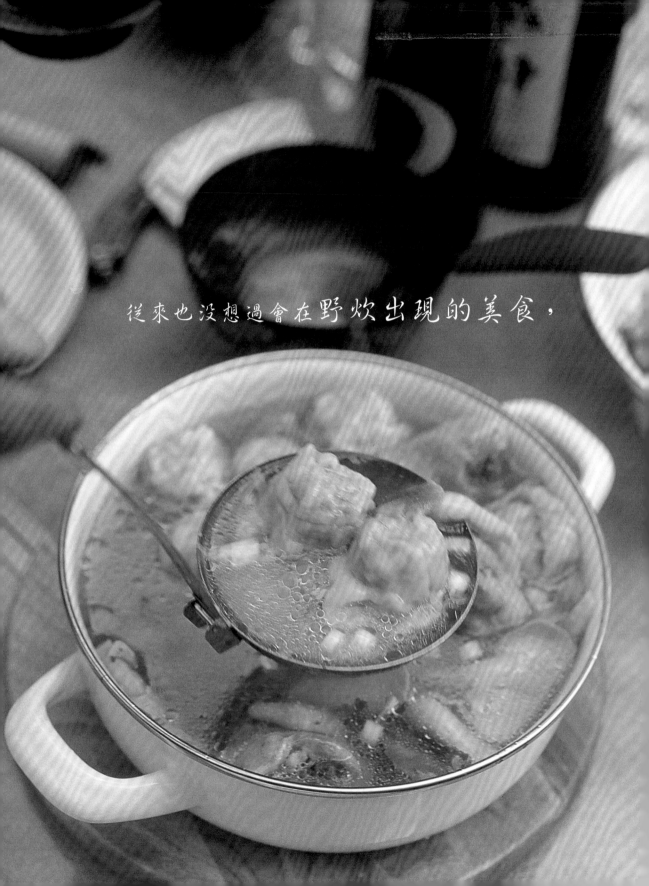

從來也沒想過會在野炊出現的美食，

紅燒獅子頭、餛飩雞、豆沙鍋餅……

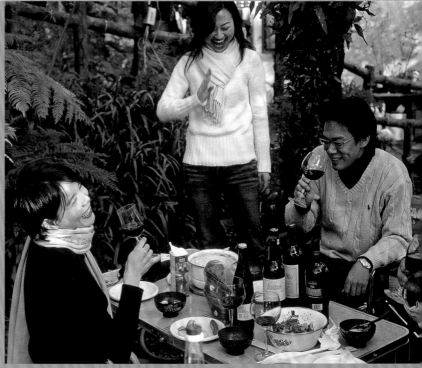

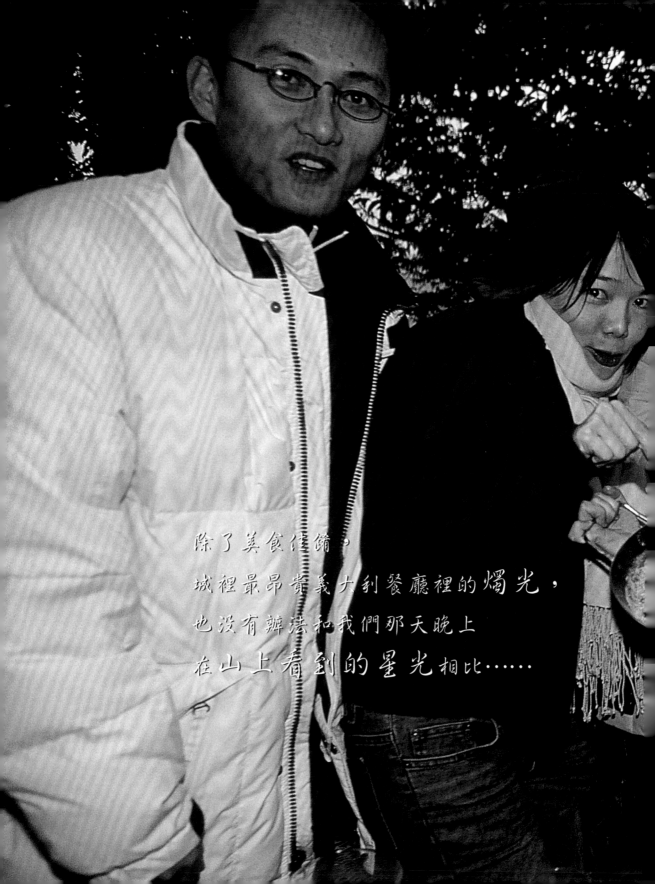

除了美食佳餚，
城裡最昂貴義大利餐廳裡的燭光，
也沒有辦法和我們那天晚上
在山上看到的星光相比……

白菜獅子頭

Idea...

有時候，野炊場地和材料這些剛開始覺得礙手礙
腳的「限制」，反而會變成另一種創意的可能。

例如這道菜，原本是來自我爸爸的家傳食譜，也
是家裡做慣的菜。裡面有一樣材料是荸薺(也叫
做「馬蹄」，就是我們常吃的馬蹄糕裡面，那種
脆脆的東西，是一種水生植物的根)，如果在家
裡做這道菜，每次要把荸薺用菜刀切碎，都是一
件辛苦又磨人的事，但是在野炊的時候，為了避
開這個過程，我反而想到了一個好方法，就是把
它放在塑膠袋裡封好，然後找一塊石頭把它們砸碎(唯一要小心的是，塑膠袋不能破)，不一會
兒就達到效果了，反而比在家裡更省事。但是當下次在家裡做這道菜、想如法泡製時，問題又
出現了：家裡哪裡去找塊石頭？你知道，野炊還是有它獨特的樂趣。

這道菜做起來，絕對比看起來容易，所以非常值得學，野炊宴客皆宜。

Stew

【材料】

獅子頭：

豬絞肉	1斤半(肥肉約占1/4～1/5比例的最佳)
荸薺	6～8個
奶油餅乾	10片(任何一種都行，不要懷疑，這是來自我爸爸的秘方)
薑末	1湯匙
醬油	2湯匙
米酒	2湯匙
太白粉	少許(新手可降低失敗率)

其他：

大白菜	大的1/2個，小的1個(每葉用手撕成2～3大片)
香菇	4～6朵
青蔥	2～3支(切成蔥段)
蛤蜊	8～10個(也可以用蝦米代替)
醬油	少許
米酒	1湯匙
雞湯罐	1/2罐
鹽和胡椒	少許(最後調味用)

Memo

攪拌做獅子頭絞肉時的
秘訣，就是最好用手，
因為手有溫度，而且可
以直接感覺到肉的黏性
(可以戴上薄的手套)，
而且要往同一個方向來
攪拌。

【做 法】

1. 先準備獅子頭部分。將豬絞肉放在一個大的、容易攪拌的鍋子或容器裡，然後放進薑末、弄碎的荸薺和奶油餅乾，再倒入醬油和米酒，開始攪拌。當感覺所有的材料都已經完全混合、而且可以聞到薑和其他佐料混合出來的香氣時，就可以開始「做」獅子頭了(在這個時候，如果你覺得肉還是不太黏手、還是有點鬆散的話，加上1～2湯匙的太白粉，就可以增加肉的黏性)。

2. 獅子頭的大小，最好不要小於女人的拳頭(太小會讓獅子頭口感太乾)。而「做」獅子頭的最大功力，其實和玩泥巴差不多，就是要多攪拌，再加上一點「甩」的功夫，讓它裡面可以緊密結合，煮的時候就不會散開。等獅子頭準備好了，就可以開始下鍋。

3. 鍋裡倒少許油，放入泡開切半的香菇和蝦米爆香，然後一片一片放進大片的白菜，不必翻炒，把白菜鋪成一個平面，然後將獅子頭輕輕放在白菜上面。加入蔥段、醬油、米酒、雞湯罐高湯，再慢慢倒入2杯滾熱的開水，讓湯汁蓋過獅子頭的高度。如果白菜還沒有放完，也可以繼續在旁邊加入白菜。

4. 以中火(20～30分鐘)或小火(40～60分鐘)慢燉，這道菜有越燉越好吃的特性，過程中大概只要去翻動獅子頭1～2次，太常翻會容易讓它破。如果喜歡多一點湯汁，可以再多加一些雞湯或開水，只是要注意，所有加入鍋裡的水都要是滾熱的，否則獅子頭忽冷忽熱就會老掉了。起鍋上桌前，可以放入新鮮的蛤蜊提味，最後以鹽和胡椒調味。

餛飩雞湯

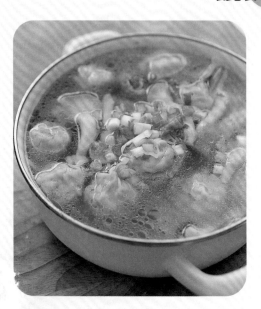

Idea...

餛飩雞,是一道很有名的上海菜,而這裡做的是「野炊簡易版」。或許是因為太簡易(原版是砂鍋全雞加上現做餛飩),讓我有點不好意思沿用它原來的菜名,但是明明就是有雞湯、又有餛飩,也不好用別的名字來混淆大家了。

我個人對雞湯有某種程度的偏好,總覺得一碗好雞湯,真的會讓人元氣大增,因為不只中國人這麼相信,連老外在身體些微不適時,也都會喝雞湯來補充精力。而在野外,當這鍋雞湯在爐上慢慢地燉著,它溫暖的香氣,也彷彿帶著一種魔法,讓人感覺像是回到了家一樣,身心安適。

Cook

【材 料】

雞腿	2支(或半隻雞)
餛飩	1包或2包,視人數而定(超市賣的冷凍餛飩)
薑	1塊
米酒	1湯匙
鹽和胡椒	少許

【做 法】

1. 先用冷水將雞肉的血水充分洗淨(選用雞腿肉的原因,也在於它的血水較少,煮出來的湯比較容易清澈)。

2. 將雞肉、薑塊和米酒放入鍋中,以中火煮沸、撈去浮沫,然後轉小火慢燉至少30分鐘。薑和米酒都是去腥味用的,也為雞湯增添不同的風味。如果你想加入香菇或其他菇類增加風味,不妨在慢燉的過程中陸續加入。

3. 當雞肉已經熟軟到可以用筷子輕易插入的程度,就可以加入餛飩了。這裡是用速食的菜肉餛飩,你也可以有別的選擇,只要注意餛飩上不要有太多的餘粉、會把湯弄得混濁。如果是當主餐或宵夜,就可以計算每個人約4～5個餛飩的量,如果只是當一個湯菜,每個人2個餛飩就夠。

4. 最後以鹽和胡椒調味起鍋。

韓國泡菜年糕湯

Idea...

只有一、二個人在家，因為嘴巴饞而想下廚做點
小點心的需求，總是難以在好吃與份量間輕巧拿
捏。一樣是創意混血菜(韓國泡菜加上中國南方的
寧波年糕)，我想，喜歡重口味的人一定會愛上這
道可以吃飽的點心。

別以為這道菜只適合冬天，夏天在冷氣房裡享
用，辣出一頭汗時，那才真是一大享受。

Memo

通常在超市買到的年糕，都是真空冷凍包裝的切片
年糕，硬得可以拿來蓋房子。這時候要先用溫水浸
泡，等到年糕變成一片片可以用手分開的程度，才
放入鍋中，否則就會煮成一塊糯米餅了。

Cook

【材料】

韓國泡菜	約1飯碗的份量(泡菜和水的比例約1：3)
昆布	1小片
寧波年糕	2人份(可視飢餓程度自行調整)
豬肉片和牛肉片	少許(帶點肥肉的最佳)
蔥花	少許

【做法】

1. 先將1片昆布放入有3碗水的湯鍋中，由冷水開始
 煮高湯，泡菜口味的湯底最適合有點「海味」的
 高湯，如果怕麻煩，也可以用現成的柴魚或柴魚
 精代替。

2. 水滾後將泡菜下鍋，調勻後就可以開始調味。除
 了加入少許鹽外，如果泡菜不夠酸，也可以再加
 少許白醋。同樣地，如果覺得不夠辣，就加一點
 新鮮辣椒切段。

3. 放入切片的年糕，等年糕煮到筷子可以穿過的軟
 度時，加入先用醬油和酒略醃過的肉片，等肉熟
 後撒上蔥花，就是一鍋熱辣過癮的泡菜年糕了。

鹹蛋超人粿仔湯

Idea...

這是我的創意食譜，或許是因為我的個性裡，有一部分愛愉懶、和因為要愉懶而有的小聰明，所以這道食譜和我其他怪怪的創意菜一樣：簡單到有點沒道理。

這是一道可以吃飽的點心，除了很適合做為野炊的點心或宵夜，它也是我的朋友們很愛的周末麻將點心，因為不花時間、沒有油煙，而且1人1碗，就搞定了！

但是，千萬不要因為它的簡單，就低估了它的美味。

Memo

蘿蔔糕不要切太薄，否則容易煮得糊糊的。另外，如果冰箱有前餐吃剩的煎蘿蔔糕，可以切一切放進湯裡煮，蘿蔔糕因為表皮有煎過、又冰過，所以會變得QQ的，也較耐煮，是另一種特別的口感，可以試試看。

【材 料】

蘿蔔糕	約1/2斤～10兩(最好是有火腿和蝦米調味的那種)
白色花椰菜	1/4～1/2個(約1/2斤)
鹹蛋	2個
鹽和胡椒	少許

【做 法】

1. 先將蘿蔔糕切成約3公分的立方塊，白色花椰菜也儘量切成約略的大小。

2. 鹹蛋切半，然後用湯匙挖出整個蛋白和蛋黃，再用湯匙弄成小塊。

3. 將以上3樣材料一起放入湯鍋中，煮滾後再煮約5分鐘，等白花椰菜煮稍軟(可依口味調整熟度)，就可以調味起鍋了(因為鹹蛋和蘿蔔糕本身都有鹹味，所以不需要加太多鹽，要慢慢加一點地試)。

雪菜雞絲麵疙瘩

Idea...

雪菜這種食材，對我來說一直有種特別的氣氛，一種春天、上海菜、家裡有廚娘、廚娘會準備打麻將點心的氣氛，或許因為這些聯想，也更喜愛雪菜的氣味。

這道雪菜麵疙瘩，是我最愛的宵夜點心之一，因為暖胃、也因為材料簡單，15〜20分鐘之間就可以完成，而且最重要的是，它可能會成為你家客人難忘的記憶，因為這種南方雪菜加上北方麵疙瘩的「混血」菜，外面餐廳可是吃不到的。

Memo

如果你從來沒做過麵疙瘩，調麵糊的時候可能會有點緊張，但是真的沒關係，麵糊濃一點，煮起來的疙瘩就大一點、韌一點；麵糊稀一點也沒關係，只要用湯匙放進煮滾的湯裡(不過是高湯加水、加鹽)時，不會完全散掉就可以了

Cook

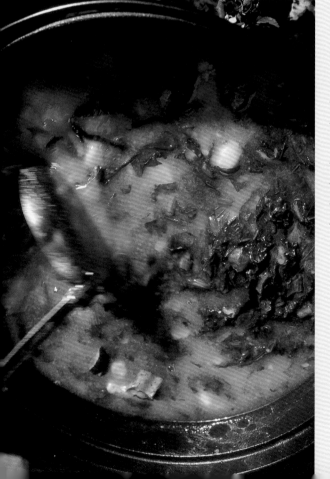

【材料】

麵粉	約1飯碗(高低筋不拘，加少許鹽和水調成濃麵糊，不必太勻)
雪菜	1小把(切碎)
雞絲	少許(或肉絲，醃少許醬油和酒)
香菇	少許(或蝦米)
罐頭雞湯	1碗(或高湯)
白胡椒、麻油	少許

【做法】

1. 麵粉加水，先調碗麵糊，用湯匙一匙匙舀麵糊放進滾水裡，不用擔心麵糊會黏在湯匙上，因為它外表遇熱凝固後，會自動從湯匙上脫落下來。

2. 雪菜肉絲可以用家裡原來的剩菜，在麵疙瘩浮起來時，陸續放進雪菜和肉絲，香菇和蝦米是提味用，可以自行加減，在起鍋時放一點白胡椒和麻油調味，就完成了。

亞爾薩斯豬腳

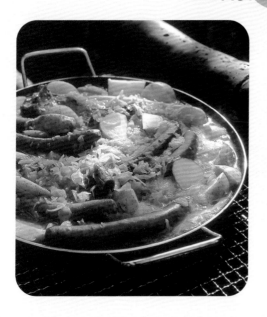

Idea...

有時候電視上美食節目看多了，總覺得該在電視機旁放一本小筆記本，記下一些可口的異國食譜。當然，上面這句話的意思是：我真的沒有拿筆記下這道菜的食譜，只是「心領神會」模糊地記下主要的材料，然後又憑著自己的味覺、和因為懶惰而簡化步驟，就這樣做了一次，結果相當成功！尤其對熱愛肉類和煙燻口味的人來說，由白酒、啤酒燉煮出來的肉類風味，真的是太棒了。

Memo

因為做法是「想像」的版本，所以如果準備做給德國朋友吃，可能要麻煩你換個菜名了。

Stew

【材 料】

市售德國豬腳	1支
德國白腸	4～5支
法蘭克福香腸	4～5支
酸菜罐頭	1罐(250～300毫升)
啤酒	1瓶(或白酒，約1公升)
黃芥茉	少許
橄欖油和大蒜	少許

【做 法】

1. 將德國豬腳外的繩子剪開，再將豬腳上的肉連皮削下，每塊約8～10公分大小。所有肉腸都洗淨備用。

2. 在鍋子裡熱橄欖油，加入大蒜爆香後，將德國豬腳皮的那一面放入鍋中略煎，煎透的皮會有一點類似烤後的香脆感，然後再陸續加入肉腸、罐頭酸菜和一整瓶白酒或啤酒(原始的食譜是1瓶dry一點的白酒，但是因為在台灣，德國白酒拿來做菜可能有點暴殄天物，所以我想到可以用啤酒取代)，然後用中火燉煮20～30分鐘(如果你喜歡，也可以在這裡加入馬鈴薯和胡蘿蔔)。

3. 因為豬腳和肉腸本來就有鹽分，所以不再加鹽調味，而只加少許胡椒。裝盤時每盤裡都放一些豬腳和肉腸，一旁再準備少許黃芥茉，就是一份完美的主菜了。

南瓜鮭魚稀飯

Idea...

金黃的顏色很秋天,很適合賞楓或秋天旅行的一道點心。

主要材料也選擇秋天時肥美的鮭魚,我試過日式的鹹鮭魚和西式的燻鮭魚2種,如果講究一點,在做法上也小有不同。日式的鹹鮭魚(現在也有台製的)最好是先用平盤或鍋子乾烤一下,等它熟了也香了,再去皮、去刺、剝成小片,最後放在煮好的南瓜稀飯上就好了。如果是西式的燻鮭魚,則是切成細絲,起鍋前3分鐘放入稍煮一下再起鍋。如果想省麻煩,2種材料都可以用後者的方式處理。

【材 料】

鹹鮭魚	1片
南瓜	1/4個(約半斤以內)
白飯	2碗(剩飯就可以)
嫩薑絲	1/2湯匙(或以老薑2片代替,出味後撈起)
青蔥	2支(切成極細的蔥花)

【做 法】

1. 先將南瓜切成細絲(為了可以比較快煮熟),和薑絲一起放入湯鍋裡先煮(可加入少許雞高湯,增加風味)。

2. 鹹鮭魚先處理,主要是要去掉魚刺,以「提防」稀飯裡出現魚刺的意外。

3. 等南瓜煮軟後,將白飯放入鍋中,稍稍煮一下(不要煮到米粒破掉),陸續放入鮭魚、蔥花,以鹽和胡椒調味就可以起鍋。

豪華筵席8

豆沙鍋餅

Idea...

當我第一次把「豆沙鍋餅」列在我的野炊菜單上時，朋友都覺得我可能有點腦筋不清楚：「你要把自己累死啊？！」可是，可能是對於自己愛吃的東西，就會激發不同的耐心；而且，我又在超市找到了可替代的半現成材料，所以，就好像不那麼難了。在製作的過程裡，當我慢慢地完成了前二個鍋餅，大家看著不太難，有好幾個人也都躍躍欲試想做做看。最難的部分是調餅皮的麵糊，如果你真的沒有把握，不妨第一次先在家裡試一次。

我還是想再說一次，當大家在野炊時吃到好吃的現做甜點，你得到的掌聲和仰慕，絕對會超過你做其他所有的菜色。

Panfry

【材料】

中筋麵粉	1碗(可以在家裡先稍微過篩)
雞蛋	2個(先打成蛋花備用)
細砂糖	1湯匙
油	1/2湯匙
鹽	1小撮
冷凍紅豆	1盒(現成手工豆沙或棗泥會更棒)

- Memo -

裝盤的時候，可以把餅切成方塊，也可以用一點桂花醬淋上去，風味更佳。

【做法】

1. 餅皮的麵糊做法是，先將所有的乾粉材料(麵粉、糖、鹽)放在一個大碗裡，然後陸續加入打好的蛋、再一點點加入水，用筷子或叉子慢慢調勻，調到碗裡沒有麵粉顆粒了，再加入少許油(麵糊的濃度，大約是比我們平常吃的芝麻糊還稀一點的程度，但濃一點或稍稀一點只是會影響等一下餅皮是不是好推勻，不影響成功指數)。

2. 這裡的「豆沙」，是用冷凍的小紅豆加工。所謂的「加工」，只是把紅豆放在碗裡，用湯匙慢慢壓成想要的碎度(我喜歡還保有一點紅豆的顆粒感)。不過因為它太稠也太甜，在壓碎的同時，也加入一點水和奶油調整一下口味。

3. 鍋裡(平底不沾鍋更佳)先用刷子或紙巾抹上少許油，開小火，倒入約4湯匙的麵糊，用鍋鏟或轉動鍋子(視麵糊濃度)讓麵皮均勻地鋪展(圓形或方形都無所謂)，等到接觸鍋子那一面的麵皮已經「乾」了，放2湯匙的豆沙到餅皮中央、用湯匙把它抹平，對折餅皮、把豆沙包起來，兩面略煎一下，等到豆沙因為受熱開始融化發出香氣，就可以起鍋了。

火山岩麻糬

Idea...

我對這道甜點，有個可愛的暱稱，叫它「火山岩麻糬」。可能因為加了煉乳的關係，口感比一般的麻糬更Q一點，再加上我們撒上芝麻粉和糖粉，每一塊不規則形狀的麻糬就好像是小小的灰色岩石。不過，不要被它外在不起眼的樣子嚇到，在每次派對裡，它的美味可是還來不及放涼、就一下子被搶光的！

Memo

如果你是在家裡做，還有更方便的方法，就是把麻糬的粉漿調好後，放進微波爐裡，用強微波加熱5分鐘，麻糬就完成了。不要問我為什麼會這麼神奇，這是我們在美國念書的時候，中國留學生裡的秘傳食譜之一。當然，那時候可以在每人帶一道菜的「Pot Luck」的派對裡吃到麻糬，也是派對裡一個讓人感動的驚喜。那種讓眾人驚訝的感覺，下次野炊時你端出這道甜點，就可以親身體會！

Dessert

【材料】

糯米粉	1/2斤
煉乳	視喜好調整(或牛奶也行，只是煉乳比較沒有保鮮的問題)
芝麻粉	視喜好調整(為了確保芝麻粉的新鮮，我買的是無糖密封包裝的芝麻粉)
糖粉	視喜好調整(或特細砂糖)

【做法】

1. 將糯米粉放在一個大的、可以加熱的容器中，在中間挖出一個小洞，慢慢倒入水和牛奶，從中間向外慢慢調勻。等到調成大概像市售優酪乳那樣的濃度，而且裡面沒有粉塊就可以了(唯一要注意的是，水不要一次加太多，否則變得太稀的話，也不能再往裡面加糯米粉了，因為會結成粉塊)。

2. 將調好的粉漿放在一個大的深鍋，加2碗水，以隔水蒸的方式大火蒸10分鐘左右(時間會視你的容器而定，如果你的粉漿高度超過10公分，時間可能會更長一點)，如果不確定熟度，可以用筷子插入最深的地方，如果中間不是水水的粉漿狀，就表示都已經熟了。

3. 把煮熟的麻糬倒在抹了點油(奶油更好)的大平盤子裡，戴上套了塑膠袋的隔熱手套(小心，非常燙)，稍微揉一下麻糬，它的口感會更好。但如果怕麻煩，這個過程可以省略，直接用筷子交剪的方式，把麻糬分成平均的小塊(我們不是用捏的，這是為什麼形狀不規則的原因)。

4. 將芝麻粉和糖粉撒在分成小塊的麻糬上，讓每個麻糬平均沾上粉就完成了，可依個人口味調整甜度。

生活技能002 開始玩居家盆栽

文字◎黃鈺雲　攝影◎周治平　定價／250元　特價／199元

在居家的每個角落，你都有機會將綠意攬進室內。依不同的空間：玄關、陽台、客廳、餐廳、工作室、浴室、廚房，介紹各種適合室內種植的盆栽。詳盡完整的內容，讓您有信心用綠意來點綴居家環境，也不再害怕這些可愛的植物會輕易枯萎。活潑精采的編輯風格、賞心悅目的圖片，將提供您莫大的閱讀樂趣。捲起衣袖、拿起澆水壺，開始成為綠手指、輕鬆創造綠生活！

生活技能017 開始擁有室內小花園

作者◎榮亮　攝影◎王耀賢　定價／250元　特價／199元

從「10個創造室內小花園的條件」、「佈置花園的秘訣」，到「園藝基本功」等照顧植物的先備知識教授，並示範了8種一盆小花園、7種角落小花園，有材料準備、製作概念以及詳細的操作示範，讓你跟著做就能完成小花園。還特別製作「植物介紹」，可藉機吸收專門學問，還針對每個植物不同的需求、甚至是特別照顧等注意事項，全都條列清楚。讓你能做出小花園，還能長久擁有這個小花園！

生活技能018 花店達人的生活美學

作者◎王之義　攝影◎王之義　定價／250元　特價／199元

從「10個創造室內小花園的條件」、「佈置花園的秘訣」，到「園藝基本功」等照顧植物的先備知識教授，並示範了8種一盆小花園、7種角落小花園，有材料準備、製作概念以及詳細的操作示範，讓你跟著做就能完成小花園。還特別製作「植物介紹」，可藉機吸收專門學問，還針對每個植物不同的需求、甚至是特別照顧等注意事項，全都條列清楚。讓你能做出小花園，還能長久擁有這個小花園！

品味飲食005 蔬菜美味事典

作者◎葉益青　攝影◎謝文創・宋美方　定價／350元

「蔬菜趣味故事」講蔬菜歷史、民間智慧俚語；「生活妙用蔬菜篇」只要是能用到、吃到、看到蔬菜的資訊都報乎你知；「菜市場購買術」如何挑出好蔬菜的必備知識；「蔬菜營養學分」吃蔬菜可補身體固根本，但也非吃什麼補什麼，對症下藥才是正途；「蔬菜料理創意提案」擺脫制式做菜法，簡單、創意，給做菜的你一點靈感。「栽培重地及季節」買菜的時機及產地，本書通通告訴你。

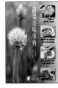

品味飲食012 度假野炊

作者◎許心怡　攝影◎黃玉淇　定價／250元

度假野炊文化，引領3大風潮！1.結合駕馭樂趣，休閒車成為主流，野炊是車主最愛，機動性強，所有道具搬上車，完美地搭配周休二日走向戶外的需求，為都市人迅捷到點、輕鬆度假的夢想！；2. 新式野炊不點火、不撿風，輕巧瓦斯爐一轉搞定，許心怡還教你善用超市，20分鐘做出五星級野炊料理；3.周休二日風潮讓短期度假蔚為流行，度假場地變多，開發野炊場地，遠離人車喧囂，現在更容易！

名店系列212 香草園假期

作者◎周君怡　攝影◎周君怡　定價／220元

香草可食可用可嗅聞，開花時更是美麗醉人；吃進身體裡可保美麗健康，摘來做為DIY創作素材，則更添生活情趣。在如此豐樂多樣的誘惑下，有什麼比踏進種滿香草植物的香草園更讓人覺得幸福的呢？本書介紹全省18家香草園，讓你不只是耳聞香草魔力，還要帶領你真正踏入香草花園，去觸摸葉片、去感受自然、去品嘗香草餐、去創作手工藝品，更提供你一個假日休閒好去處。

生活技能009 開始愛的禮物自己包
作者◎楊惠卿　攝影◎王耀賢　定價／250元　特價／199元

想到「送禮」頭就痛，沒預算、沒時間，也不知道要送什麼，每次送都一樣；但不送又顯得冷漠沒感情，成首號頭大任務。本書打破「送禮很難」的迷思，把家裡存貨變成漂亮禮物，瓶罐、紙、布、盒子，成了免費包裝盒，學一點點簡單又好看的打蝴蝶結、紙張包紮法，在家翻箱倒櫃就可以找到裝飾。送禮一點都不難，只要加一點創意和愛，隨時隨地都能包出一個省錢、省力、省時，又能讓對方感動的禮物！

生活技能004 開始隨身帶數位相機
作者◎周姿吟　攝影◎周姿吟　定價／250元　特價／199元

「我需要一台數位相機嗎？」本書告訴你，數位相機比傳統相機好用的多：免底片、免沖洗費，還可以邊拍邊看，連拍幾百張都沒問題，立即傳輸免掃描，要修圖要特效，愛怎麼變就怎麼變，只有數位相機才辦得到！全書以數位相機拍攝，除了說明數位相機的功能、怎麼選適合自己的相機，還有12招數位相機使用秘技，超省狂拍、還能讓攝影功力倍增，另外還有step by step的卡片、海報製作教學，好看好玩又實用！

生活技能013 開始輕鬆用電腦
作者◎許麗華　定價／250元　特價／199元

為了徹底克服對電腦恐懼的心理，本書從開機講起，沒有嚇人的電腦結構、不講讓人昏頭的原理與艱澀的專有名詞，教你最簡單、超好用的功能，讓你會用Word做美美的報告、用Excel畫煩人的統計表、用E-mail寫文情並茂的信，從此悠遊網路世界、找到一切想看的資訊，讓你馬上認識、活用電腦，不再害怕電腦，讓電腦成為你的好幫手！在家喝咖啡邊與朋友聊八卦、買東西，這樣方便的電腦生活，你還在等什麼？

生活技能005 開始自己會報稅
作者◎延金芝　定價／250元　特價／199元

將報稅依選擇報稅方法、扣繳憑單解剖，與各種所得、免稅額及扣除額等分為兩大部份，讓讀者先了解報稅是怎麼回事、再就所得稅單詳細說明。第一部分有「綜所稅與你的一生」、「我需要申報綜合所得稅嗎」、「我適合哪種報稅方式」、「什麼是扣繳憑單」，第二部份則把「綜合所得」、「免稅額」、「扣除額及特別扣除額」分別說清楚，另外還專門說明扣抵稅額與大陸地區報稅注意事項，並有「錯誤集中營」，幫你預防並解決報稅時一定會遇到的各種疑難雜症！

生活技能003 開始旅行說英文
作者◎王之義　攝影◎溫明誌　定價／250元　特價／199元

以出國自助旅遊者為對象，將所有自助旅行者在旅程期間所用到的會話，以攝影實景介紹出情境式對話，讓讀者直接能以看圖說會話的方式開口說英文，簡單、易學、一目了然是本書的重點，同時強調圖示法是一大特色。
本書分為出發前、搭機、交通、住宿、娛樂、購物、美食、應變等8大單元，讓您在圖文並茂的示範中，輕鬆開口說英文。

生活技能010 開始在日本自助旅行
作者◎魏國安　攝影◎魏國安　定價／250元　特價／199元

買一堆旅遊書想到日本玩，卻遲遲不敢出發？本書把你的擔心與疑惑，化為一個個的技巧與步驟，日文不通也能吃喝玩樂暢快快！依旅行流程安排篇章順序，將日本的旅行生活分成1.出發前必知的「概念篇」及「行李&證件篇」2.飛抵日本的「機場篇」3.日本當地的「飲食篇」「住宿篇」「通訊篇」「玩樂篇」「購物篇」「應變篇」「日本交通篇」及「東京交通篇」。環環相扣的旅行流程篇章安排、簡單易懂的寫法與標題搜尋、各種旅行狀況的提示，加上應用日語，全套日本旅遊資訊盡在書中，帶著這本書遊日本，再也不是件難事！

生活技能010 開始聰明遊大陸
作者◎陳玉治　攝影◎陳玉治　定價／250元　特價／199元

大陸地廣物博，可看、可玩、可吃、可體驗的不少；與台灣雖僅一洋之隔，旅遊環境上的安全及衛生卻有如天壤之差；而各省份之間的物價市價及交通工具制度亦未統一，旅遊其間必須備有應變能力，以作各種彈性調整。本書依照出國旅行3大環節，分為出發前、抵達大陸機場及大陸當地的生活3大篇章，其間再針對食、衣、住、行、機票、兌幣等細節作解析。並有各式專欄，告訴你如何在大陸旅遊得安全、安心、順利又不受騙。

休閒時光，沖杯好茶，聞著茶香，配著茶點，人生中最輕鬆的幸福時刻，就是這樣了吧！不管是台灣茶、日本茶、紅茶、中國茶，到各種花草茶，各有各的學問、各有各的迷人之處，不管是爲了情趣、或爲了療效，隨時爲自己泡杯茶，犒賞你疲累的身體與心靈吧！

品味飲食501

親手泡出一杯好紅茶

光有知識是不足以泡出好紅茶，本書異於其他同質性書籍的地方，就是它不只是知識而已，而是教你從泡茶的過程中，用感覺去體會關於紅茶的種種，相信看了這本書會讓你馬上想去買一套茶具，跟著書一起學習親手泡紅茶。這本書的精彩篇章有：A.14種口味獨特的調味茶作法，每一種茶都以6～9個步驟完成示範。B.茶泡得好，味道自然香。作者示範說明茶壺沖泡與單柄鍋煮泡奶茶的訣竅。C.茶葉種類介紹，作者走訪世界五大產區，拍回珍貴的圖片，認識茶葉之後，讀者就很容易知道「用什麼茶葉泡什麼茶」D.示範茶點作法E.名牌茶具欣賞。

作者◎高野健次　翻譯◎詹龍驤　　　　　　　　　　　　　　　　　　　　定價／350元

品味飲食504

清心泡壺台灣茶

最詳盡的品茶手冊，最經典的台灣茶種。本書邀請全省著名茶藝館爲讀者示範大壺沖泡和小壺沖泡等步驟。而溫壺、溫杯、聞香、奉茶等重要程序，也有詳盡介紹。對喜歡呼朋引伴到家裡小聚，或是偏愛綠茶作爲日常飲料的讀者來說，絕對實用。

全書從典故、茶具、泡茶與品茗、茶館與茶點、各種台灣茶的介紹，怎麼選、怎麼沖泡、怎麼品嚐，還有茶的各種製做法及產地介紹等等，擁有這本書，就是擁有一本台灣茶的權威事典！

文字◎周君怡　攝影◎CHERYL SHERIDAN　　　　　　　　　　　　　　定價／299元

品味飲食506

日本茶 紅茶 中國茶

飲茶文化流傳已久，以茶爲中心發展出的專門茶學一直爲人所津津樂道。全書共分爲日本茶、紅茶及中國茶三大章，篇章以下分別介紹適合搭配的甜點、歷史、產地、特徵、誕生、種類、泡茶秘訣、購買&保存方法、茶牌圖鑑及茶器等。不論是入門或想更精深茶學者都適合閱讀，作者從專業的茶史、適合種植的茶園產地或國家、葉形及味道特徵、茶目下再細分的茶種類，到實用的沖泡好茶技巧、如何購買、妥善保存方法及可供參考用的著名茶牌圖鑑創牌及店家資料及包裝圖示，還有能增進喝茶情趣的美麗茶器。

最後，還附有茶的雜學，包括茶的養生美容、各國民俗諺語、茶的故事傳說、各國飲茶的文化風俗等。

文字◎南廣子　翻譯◎陳柏瑤　　　　　　　　　　　　　　　　　　　　定價／299元

品味飲食508

花草茶

摘取大自然的花葉菁華，沖泡一壺浪漫花草茶，讓味覺回歸最單純自然的甘甜。本書除了教你沖泡之外，還有花葉知識、浪漫傳說、藥用療效、搭配糕點及品飲之外的其他活用法，如染布等等，是一本集花草相關知識最齊全的花草茶圖鑑書，開啓你對花草茶的片面認識，帶領你了解自然花草與生活的密切關係。

本書分成3大篇章：花草茶的基本知識：介紹花草茶歷史、功效、保存及選擇方法、沖泡器具及方法、花葉混合法及其他生活活用。用57種花草沖泡而成的花草茶圖鑑：清楚告訴你如何泡出這57種花草茶，花草功效則在表格中一覽無遺。可搭配花草茶的花草甜點：分門別類介紹以花草作成的果凍、餅乾、蛋糕、麵包等，更貼心地附上製作步驟。

文字◎佐　木薰　翻譯◎李毓昭　　　　　　　　　　　　　　　　　　　定價／299元

品味飲食510

茶事典　亞洲茶世界的茶飲・茶藝・茶點・茶具・茶館

飲茶文化源自亞洲，流傳已久。除了茶樹，人們也善用各種植物的果實和根莖。亞洲各地的茶葉類型，可細分爲綠茶、黑茶、紅茶、奶茶、花茶、花草茶和藥草茶。全書分爲越南、泰國_印尼、印度、伊斯蘭地區_西藏、韓國、中國_台灣六大篇章，介紹當地茶的典故、產地、茶味特徵、沖泡祕訣。

茶與茶點的和諧搭配，也是一大重點。使用造型優美的各式茶具，也是飲茶時很重要的一項樂趣。不論是不識綠茶／紅茶的入門者，或想更深入瞭解亞洲飲茶習慣的茶葉迷，都能開拓眼界。最後，還貼心的附上可以享受各式茶種的名店，以及購買的方法，帶領讀者沈浸在美好多元的亞洲飲茶風之中。

編著◎新星出版社編集部　翻譯◎陳柏瑤　　　　　　　　　　　　　　　定價／280元

品味飲食011

跟著大師泡好茶

台灣茶界專家以深入淺出、簡單卻不失專業的講解，帶領年輕人進入茶的專業領域，分享他們在飲茶上的創新與心得。更設計將茶與飲食結合的單元，自製中國花茶、以茶入菜以及各式茶點心，在了解茶的種種之外，動手操作將茶應用於生活，成爲生活情趣的幸福來源。

作者◎林夢萍　攝影◎楊志雄　　　　　　　　　　　　　　　　　　　　定價／250元

名店系列214 相遇，台北咖啡館

文字◎彭思園　攝影◎楊志雄　定價／199元

精選獨具特色的台北咖啡館

每個城市都應該有屬於自己的咖啡館，城裡的人寂寞時來咖啡館、失意時來咖啡館、找靈感也來咖啡館，自此之後城市的孤獨有了去處，咖啡館裡沾染著城市居民的歡喜悲傷熱鬧寂寞。

「相遇，台北咖啡館」精選台北最具特色的咖啡館，不管是老房舍改建的復古咖啡廳，巷弄間不起眼的小咖啡店，還是聞得到海風、聽得到鳥鳴的山海咖啡屋，更或者是披著前衛外衣，卻堅持自行烘培咖啡豆的Lounge咖啡吧，都囊括其中。本書以精采的影像與動人的文字，述說台北城中每個屬於咖啡館的故事。

品味飲食503 遇見一杯好咖啡

文字◎許心怡　攝影◎David Hartung　定價／280元

台灣頂尖咖啡高手教您如何煮出冠軍咖啡

煮咖啡有許多種方法，到底哪種才能煮出一杯好咖啡？這本由資深媒體工作者及國際級攝影師聯手製作的新型態咖啡工具書，除了同時以圖片和文字解讀每個煮好咖啡的步驟及秘訣外，更踏遍台灣北中南，由全國八位頂尖咖啡高手示範說明，公開他們的獨門秘方，為讀者提供了在家也能「遇見一杯好咖啡」的最快捷徑。

生活技能701 開始在家煮咖啡

文字◎林夢萍　攝影◎賴光煜　定價／250元　特價／199元

你是否曾經對某家咖啡館裡的香味念念不忘，同時又對咖啡館的咖啡祕技感到好奇呢？除了在咖啡館對一杯好咖啡品頭論足外，其實在居家生活裡，只要挑對咖啡豆、選對煮咖啡的壺具、再加上煮咖啡的基本常識、依據自己的口味來調整，一樣可以成為煮咖啡的箇中好手，想成為品味咖啡的大師，真的一點都不難！

在本書step by step的圖文解說下，強調自己動手做的樂趣與訣竅，清楚解析煮好一杯咖啡的要領，詳盡完整的內容，讓你一卷在手，就能迅速掌握怎樣煮咖啡的實用資訊。暖好咖啡杯，換上一雙舒服的拖鞋，讓我們一起從煮咖啡的醇香中開始吧！

生活技能011 開始自己調花式咖啡

作者◎彭思園　攝影◎楊志雄　定價／250元　特價／199元

奶泡、拉花可以自己動手作？在家就能調出香醇迷人的花式咖啡？不相信？透過本書的清楚示範，為你介紹30道花式咖啡的製作過程，只要step by step跟著步驟作，你就會發現，調出一杯花式咖啡原來這麼簡單，成為home coffee shop的主人，一點都不難！

Life品味104 咖啡道

編譯◎KOHIKAN珈琲館咖啡道研究小組　定價／180元

一本咖啡專業入門

咖啡道研究小組係由日本珈琲館株式會社、及台灣KOHIKAN珈琲館咖啡道研究人員共同組成，對咖啡的深入研究，已有超過30年的豐富經驗。本書以深入淺出的方式，介紹咖啡的演進、保存、沖泡等方式，不論您是咖啡的專精人士、或是一竅不通者，這本首創的咖啡專業入門書會給你更多的答案，泡一手好咖啡，絕不是問題！

品味飲食507 今天，回家喝咖啡

文字◎劉茵　攝影◎李明園　定價／280元

一本描繪咖啡生活的美學書

跟朋友約喝咖啡一定要在外面咖啡館嗎？煮一壺咖啡，邀朋友到家裡共享時光，難道是遙不可及的夢想嗎？這是一本描繪咖啡生活的美學書，本書作者劉茵破除迷思，特地尋訪17個像咖啡館的家，以深練及細膩的文筆及感受，為讀者刻劃出她在這些居家空間裡所聞所聽所見所感的美學分子，包含陽台、窗景、餐桌、掛畫、色彩等，在居家小處著眼，不假外求。告訴你在家其實也可以營造美麗的咖啡生活，每一個角落可以美得讓你想：「今天回家喝咖啡吧！」。

生活技能006 開始窈窕吃涼拌

作者◎田次枝　攝影◎黃時毓　定價／250元　特價／199元

涼拌菜簡單易做，沒有油煙、沒有熱汗淋漓，可以減肥、養顏美容。除了當前菜、小菜，涼拌也能登大雅之堂。山珍海味不用費工的烹調方式、冰箱的材料搭配架上的調味料，只要燙燙切切拌拌，淋上特製調味料，就是一桌好菜！還有涼拌密技「刀工篇」、「汆燙篇」、「調味料篇」，掌握秘訣就能做出好涼拌！

生活技能007 開始動手煮碗麵

作者◎田次枝　攝影◎黃時毓　定價／250元　特價／199元

煮一碗巷子口香氣誘人的麵，其實很簡單。只要掌握好煮麵條的訣竅、配上喜歡的材料、淋上細心熬的湯頭，就能煮出一碗溫暖心裡的麵。全書有豪華筵席料理、西式炒麵，還有傳統小吃米苔目、粿仔條、豬腳麵線等，做法簡單、材料易得。另有煮麵密技單元，從麵條種類、熬高湯、下麵到炒麵等，特別規劃出來示範教學，讓你輕鬆煮碗麵Q湯濃的好麵來！

生活技能008 開始做蛋吃豆腐

作者◎田次枝　攝影◎黃時毓　定價／250元　特價／199元

蛋跟豆腐都軟趴趴，讓許多人一聽到蛋豆腐料理就皺眉頭。本書要教你做出漂亮又好吃的蛋與豆腐料理技巧，足足42道料理，有涼拌、燴料、蒸、煎、炸、煮、炒，各式各樣的蛋與豆腐料理。並且特別企劃蛋豆腐好吃密技，介紹各種蛋與豆腐的種類、及處理方式，讓料理蛋與豆腐時，可以更簡單、做出來的料理更漂亮、可口。

生活技能014 1,2,3做餅乾真簡單

作者◎田次枝　攝影◎黃時毓　定價／250元　特價／199元

本書從「餅乾基本材料」、「餅乾的基本工具」，到「6種餅乾製作步驟」及書末附錄的「全省材料店資訊」，還特別企劃「餅乾備忘錄」，不管是準備材料或是製作過程中任何的疑難雜症，全都可以獲得解答。簡單易做的123步驟示範編排，版面貼心設計，讓你看得懂食譜，也能真正開始在家做餅乾，開始愉快的下午茶！

生活技能015 1,2,3做快速麵包真簡單

作者◎盧雅雲　攝影◎王耀賢　定價／250元　特價／199元

本書從「必備的製作材料」、「廚房的基本工具」，到「5種麵包製作步驟」、「3種麵包抹醬」及書末附錄的「全省材料店資訊」，採買到製作，全程教給你；還教你如何計算材料份量。簡單易做的123步驟示範編排，版面貼心設計，讓你看得懂食譜，也能真正開始在家自製麵包。

生活技能016 1,2,3兩人西餐真簡單

作者◎林明珠　攝影◎張介宇　定價／250元　特價／199元

本書從「調味法寶」、「好幫手工具」、「調味醬與高湯」，到「10套好吃又簡易的西餐製作教學」，還特別設計「西餐禮儀」單元，虛擬正統西餐吃法，讓你學會優雅又不失禮得的西餐進食方法。簡單易做的123步驟示範編排，版面貼心設計，讓你看得懂食譜，也能真正開始在煮西餐，真簡單！

品味飲食005 蔬菜美味事典

作者◎葉益青　攝影◎謝文創·宋美芳　定價／350元

蔬菜Fun滋味！創意料理讓你愛上吃蔬菜，擺脫制式做菜法，來點有創意的！比如蔬菜凍盤、炸蔬菜，還有簡易的拌罐頭法，共12種簡單的創意作法，給做菜的你一點靈感。還有另類生活妙用大公開，蔬菜食補美顏有術！最佳採買產地及品種，教你市場選菜招數，將當季蔬菜最營養、新鮮，「進場」買菜的時機及產地，這些通通告訴你。

品味飲食009 吃香喝辣在韓國

作者◎木村一膳、岩崎 徹、奈良依久子　翻譯◎陳柏瑤　定價／250元

由三位日本記者實地走訪韓國當地食材產地及市集，發掘韓國美食背後的秘密，從泡菜等級、用醃漬功夫當做擇偶條件的風俗、泡菜混著其他食材一起咀嚼的吃法等，是一本美食及人文兼備的韓國飲食文化專書。並附有韓國美食製作食譜、美食旅行地圖及中韓文對照菜單，不論是想試試烹調韓國菜，或到韓國旅遊，都是必備的美食指南書。

太雅生活館叢書・知己圖書股份有限公司總經銷

購書服務

● 更方便的購書方式：

（1）信用卡訂購 填妥「信用卡訂購單」，傳真或郵寄至知己圖書股份有限公司。

（2）郵政劃撥 帳戶：知己圖書股份有限公司 帳號：15060393
在通信欄中填明叢書編號、書名及數量即可。

（3）通信訂購 填妥訂購人姓名、地址及購買明細資料，連同支票或匯票寄至知己圖書股
份有限公司。

◎ 購買2本以上9折優待，10本以上8折優待。

◎ 訂購3本以下如需掛號請另付掛號費30元。

● 信用卡訂購單（要購書的讀者請填以下資料）

書　名	數　量	金　額

□VISA　□JCB　□萬事達卡　□運通卡　□聯合信用卡

・卡號 ＿＿＿＿＿＿＿＿＿　・信用卡有效期限 ＿＿＿＿年 ＿＿＿＿月

・訂購總金額 ＿＿＿＿＿元・身分證字號 ＿＿＿＿＿＿＿＿＿

・持卡人簽名 ＿＿＿＿＿＿＿（與信用卡簽名同）

・訂購日期 ＿＿＿＿年＿＿＿＿月＿＿＿＿日

・電話（O）＿＿＿＿＿＿　（H）＿＿＿＿＿＿

・地址□□□ ＿＿＿＿＿＿＿＿＿＿＿＿＿＿＿＿＿＿＿＿＿＿＿

填妥本單請直接影印郵寄回知己圖書股份有限公司或傳真（04）23597123

總經銷：知己圖書股份有限公司

◎ 購書服務專線：（04）23595819＃231 FAX：（04）23597123

◎ E-mail：itmt@morningstar.com.tw

◎ 地址：407台中市工業30路1號

度假野炊 Life Net 品味飲食 012

作　者	許心怡
攝　影	黃玉淇
Food Stylist	施舜晟

總 編 輯	張芳玲
書系主編	張敏慧
美術設計	林惠群
編輯助理	吳斐峻

太雅生活館

TEL：(02)2880-7556　FAX：(02)2882-1026
E-mail：taiya@morningstar.com.tw
郵政信箱：台北市郵政53-1291號信箱
網址：http://www.morningstar.com.tw

發 行 人	洪榮勵
發 行 所	太雅出版有限公司
	台北市劍潭路13號2樓
	行政院新聞局局版台業字第五○○四號
印　製	知文企業（股）公司 台中市工業區30路1號
	TEL：(04)2358-1803
總 經 銷	知己圖書股份有限公司
台北分公司	台北市羅斯福路二段79號4樓之9
	TEL：(02)2367-2044　FAX：(02)2363-5741
台中分公司	台中市工業區30路1號
	TEL：(04)2359-5819　FAX：(04)2359-5493

郵政劃撥	15060393
戶　名	知己圖書股份有限公司
初　版	西元2004年10月01日
定　價	250元

(本書如有破損或缺頁，請寄回本公司發行部更換；或撥讀者服務部專線04-2359-5819)

ISBN 986-7456-20-3
Published by TAIYA Publishing Co.,Ltd.
Printed in Taiwan
國家圖書館出版品預行編目資料

度假野炊/許心怡作.黃玉淇攝影
　初版. 臺北市：太雅, 2004【民93】
　　面；公分.--（Life net品味飲食；12）.
　　ISBN 986-7456-20-3（平裝）

1.　　　　　2.食譜

　　　　/8　　　　　　　93015982

**掌握最新的流行情報，
請加入　太雅生活館「美食生活俱樂部」！**

　　很高興您選擇了太雅生活館(出版社)的「品味飲食」書系，陪伴您一起享受美食。只要立刻將以下資料填妥回覆，您就是太雅生活館「美食生活俱樂部」的會員，可以收到會員獨享的最新的流行情報。

這次購買的書名是：**品味飲食／度假野炊**（Life Net 012）

1、姓名：＿＿＿＿＿＿＿＿＿＿　　性別：□男　□女

2、生日：＿＿＿ 年 ＿＿＿ 月 ＿＿＿ 日

3、您的電話：（公）＿＿＿＿＿＿（宅）＿＿＿＿＿＿
　　地址：郵遞區號□□□＿＿＿＿＿＿＿＿＿＿＿＿＿＿＿＿＿＿＿
　　E-mail：＿＿＿＿＿＿＿＿＿＿＿＿＿＿＿＿＿＿＿＿＿＿＿

4、您的職業類別是：□製造業 □家庭主婦 □金融業 □傳播業 □商業 □自由業
　　□服務業 □教師 □軍人 □公務員 □學生 □其他＿＿＿＿＿＿＿＿＿＿

5、每個月的收入：□18,000以下 □18,000~22,000 □22,000~26,000
　　□26,000~30,000 □30,000~40,000 □40,000~60,000 □60,000以上

6、您從哪類的管道知道這本書的出版？(可複選)
　　□＿＿＿＿＿＿報紙的報導 □＿＿＿＿＿＿報紙的出版廣告 □＿＿＿＿雜誌
　　□＿＿＿＿＿廣播節目 □＿＿＿＿＿網站 □書展 □逛書店時無意中看到的
　　□朋友介紹 □太雅生活館的其他出版品上

7、讓您決定購買這本書的最主要理由是？ □整本書看來很有質感 □內容清楚，資料實用
　　□題材剛好適合 □價格可以接受 □其他＿＿＿＿＿＿＿＿＿＿＿＿

8、您會建議本書哪個部分，一定要再改進才可以更好？為什麼？
　　＿＿＿＿＿＿＿＿＿＿＿＿＿＿＿＿＿＿＿＿＿＿＿＿＿＿＿＿

9、您曾經買過太雅生活館其他的出版品，書名是：1.＿＿＿＿＿＿＿＿＿＿
　　2.＿＿＿＿＿＿＿＿＿＿　　3.＿＿＿＿＿＿＿＿＿＿

10、您平常最常看什麼類型的書？ □美食介紹及名店導覽 □食譜 □心情筆記式旅行書
　　□檢索導覽式的旅遊工具書 □美容時尚 □其他類型的生活資訊 □兩性關係及愛情
　　□其他＿＿＿＿＿＿＿＿＿＿＿＿＿＿＿＿＿

11、假如您以往有買過同樣題材的書籍，它們的書名是：＿＿＿＿＿＿＿＿＿

12、買到這本書的書店名稱是＿＿＿＿＿＿＿＿＿＿＿＿＿＿＿＿＿

13、哪些類別、哪些形式、哪些主題的書是您一直有需要，但是一直都找不到的？
　　＿＿＿＿＿＿＿＿＿＿＿＿＿＿＿＿＿＿＿＿＿＿＿＿＿＿＿＿

廣　告　回　函
北區郵政管理局登
記證北台字12896號
免　貼　郵　票

太雅生活館　編輯部收

台北市郵政53~1291號信箱
電話：(02) 28807556　傳真：(02) 28821026

地址：

姓名：

太雅生活館

創 造 生 活 的 感 覺 ， 學 習 優 質 的 品 味